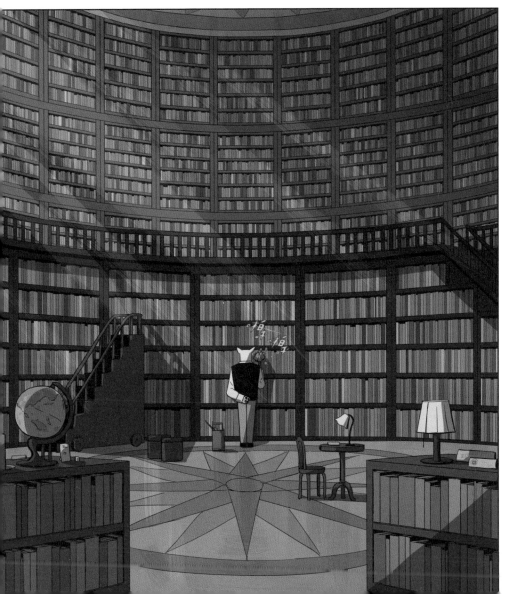

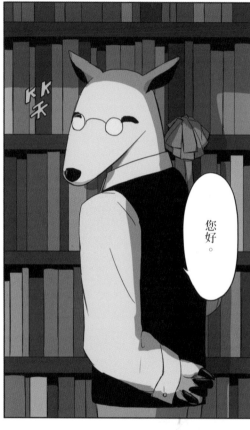

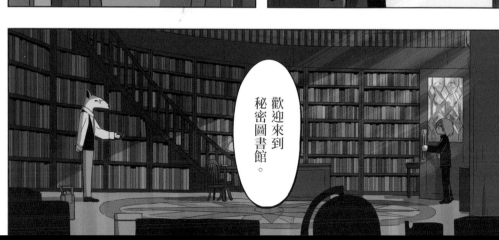

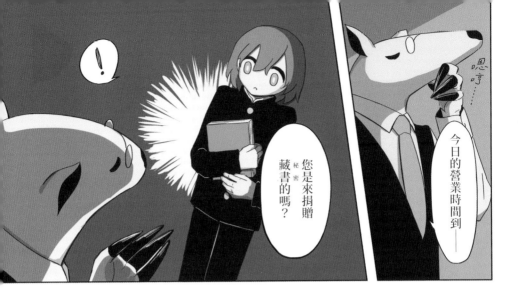

恩哼……

今日的營業時間到——

您是來捐贈秘密藏書的嗎？

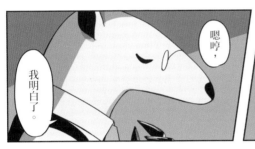

我明白了。

嗯哼，

但是，還有點猶豫……

啊……

對，

是的，是各式各樣的客人捐贈來的。

藏書量真多呢……

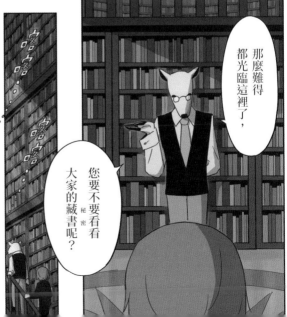

那麼難得都光臨這裡了，

您要不要看看大家的秘密藏書呢？

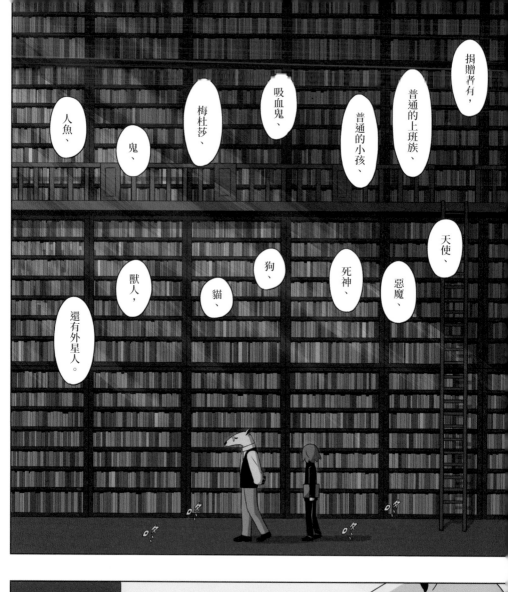

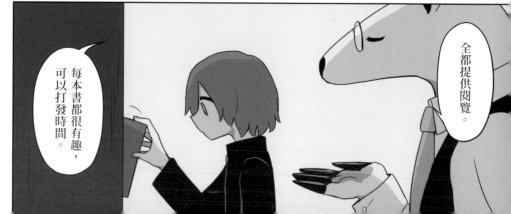

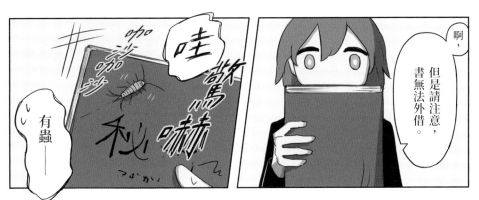

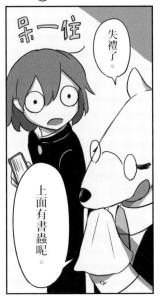

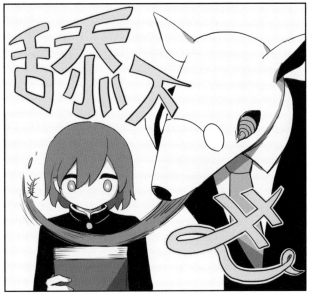

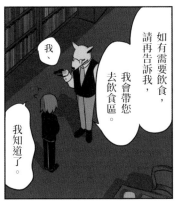

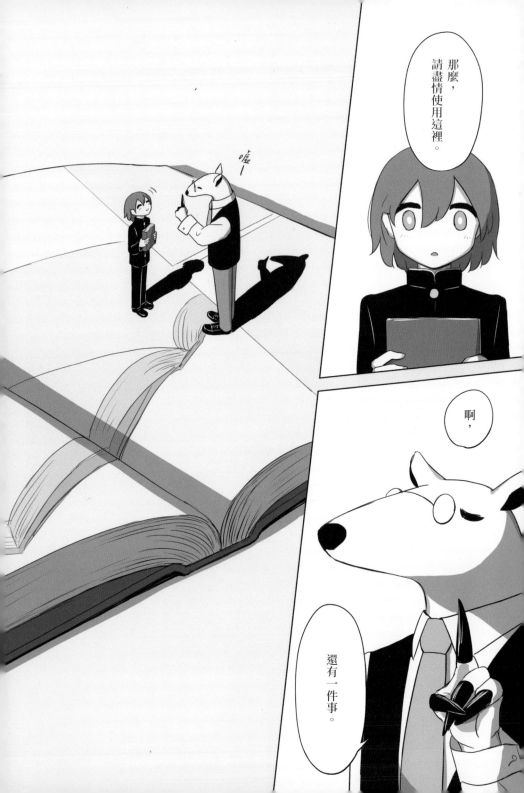

書的內容，
請向大家保密喲。

アボガド6
Welcome to
the library of the secrets.
by avogado6

秘密

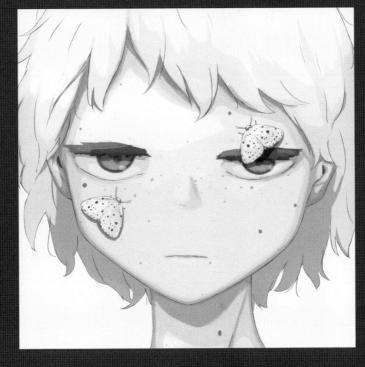

痣

第 1 章 ／ 肖像

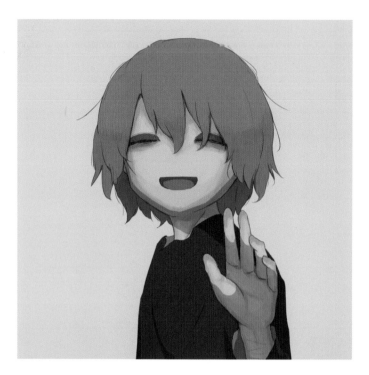

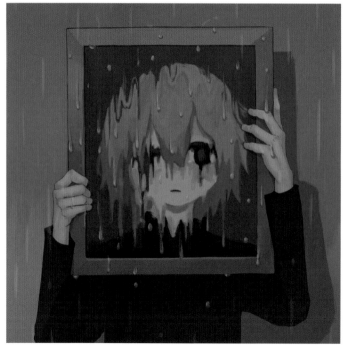

不要緊 ＊ 哭臉

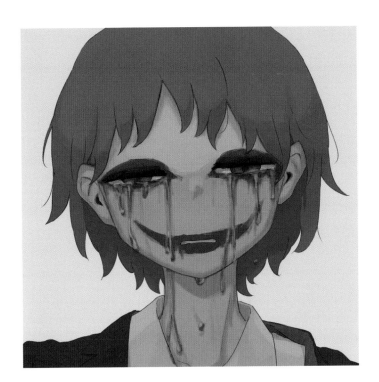

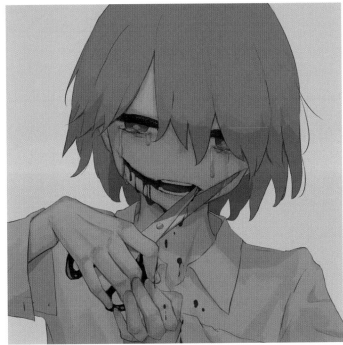

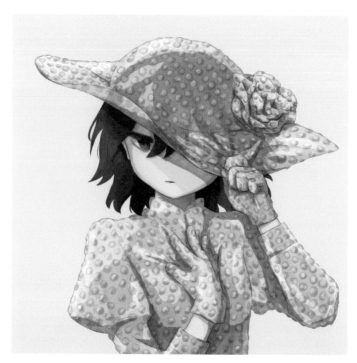

天眞 ＊ 好想消失

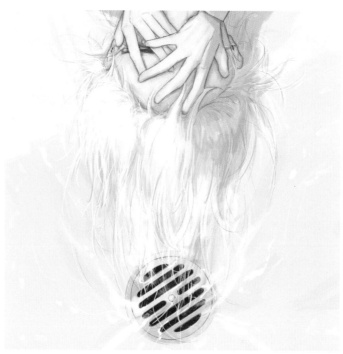

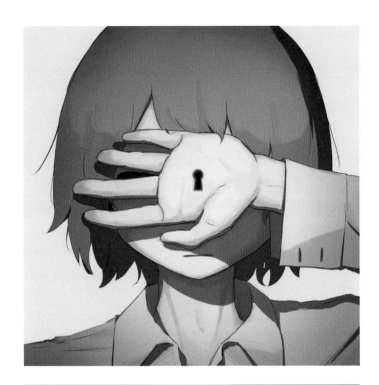

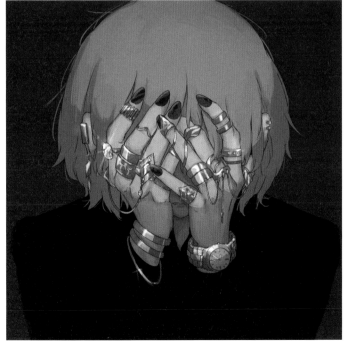

不要揭開 ＊ 虛飾

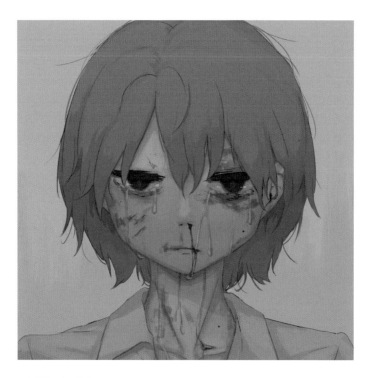

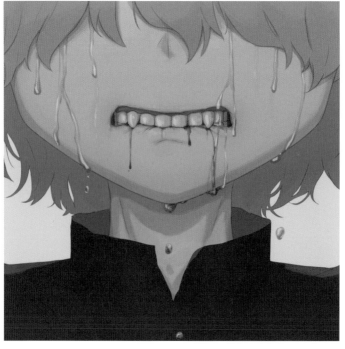

不甘心 ＊ 背叛

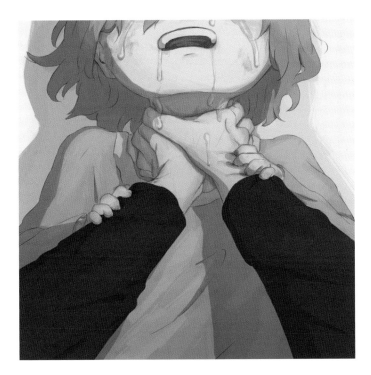

「

　　　」＊訊息

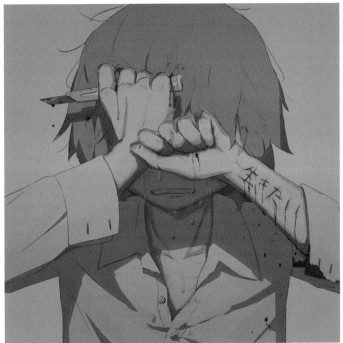

譯註：手上的字為「好想活下去」。

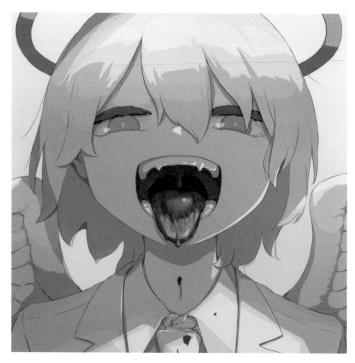

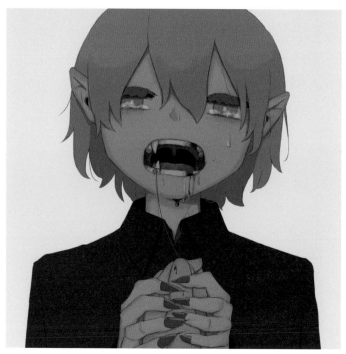

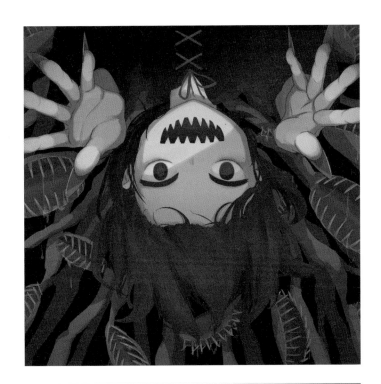

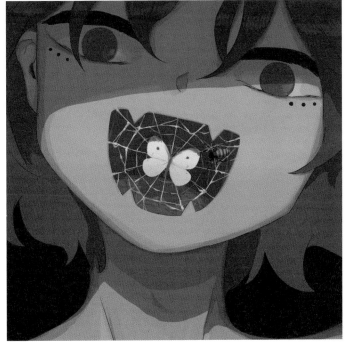

狂戀 ＊ 捕食者

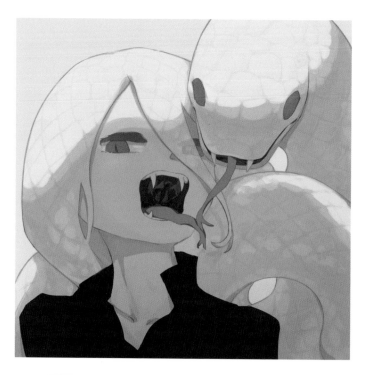

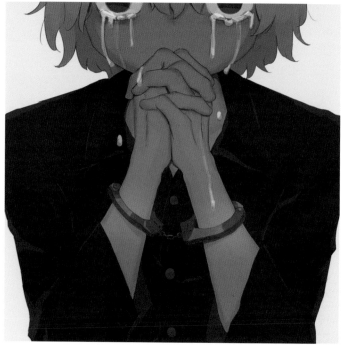

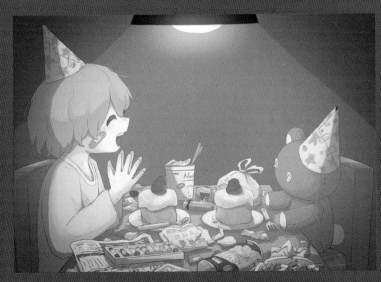

生日派對

第 2 章 ╱ 我的家

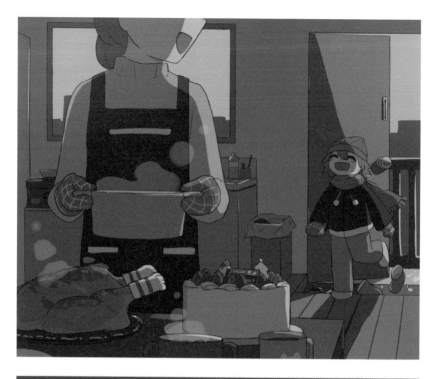

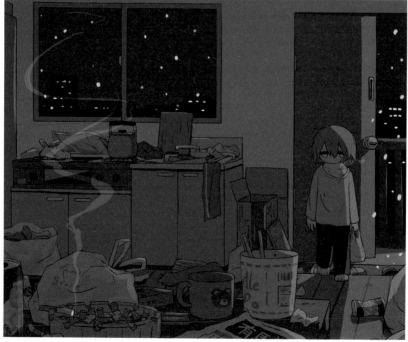

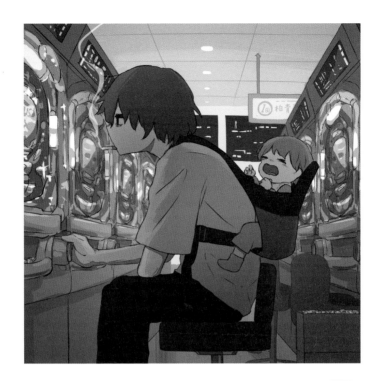

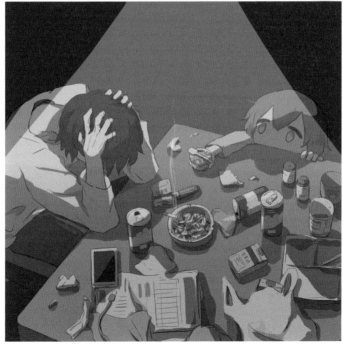

夜裡哭泣 ＊ 打起精神來

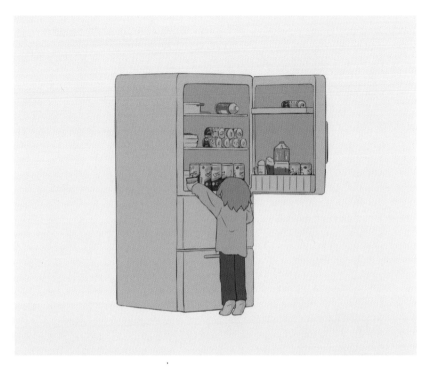

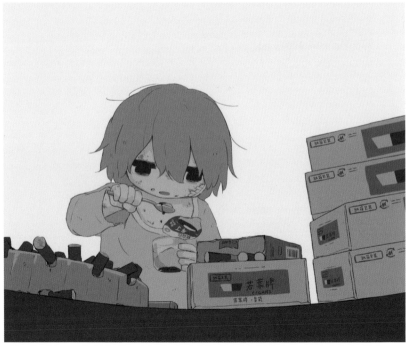

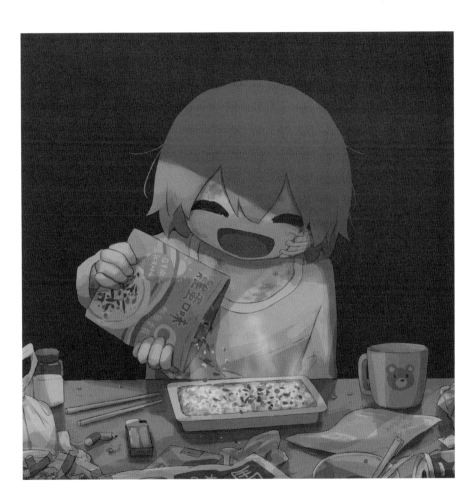

我會自己做飯了喲

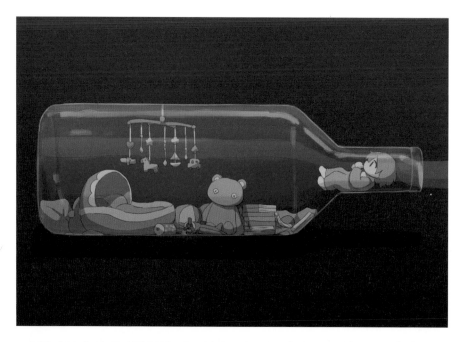

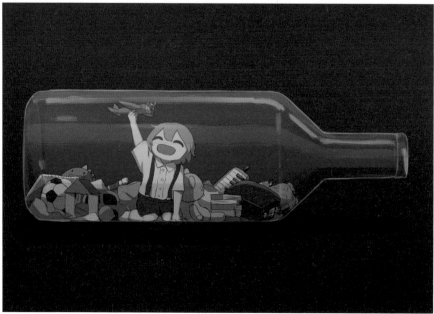

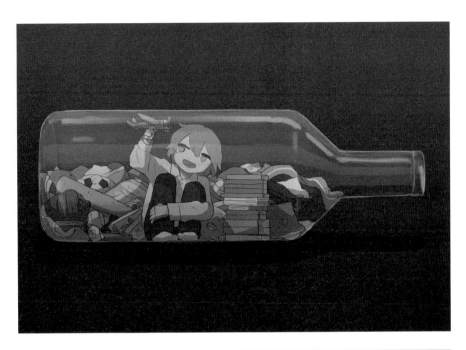

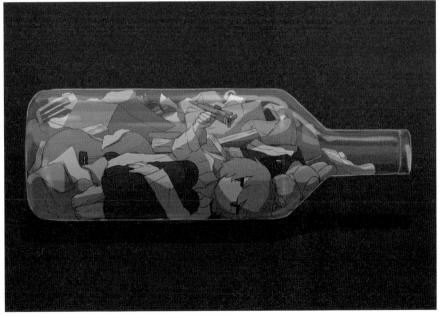

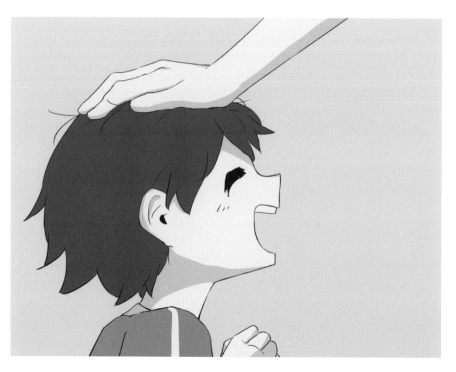

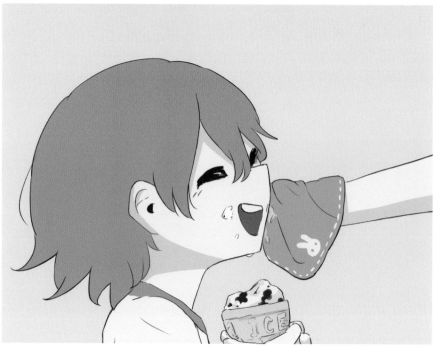

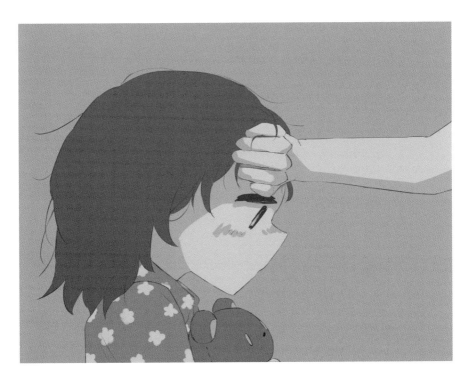

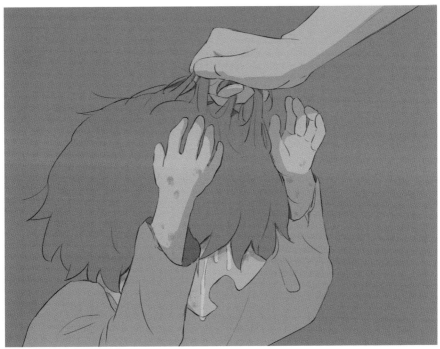

第 2 章 我 的 家

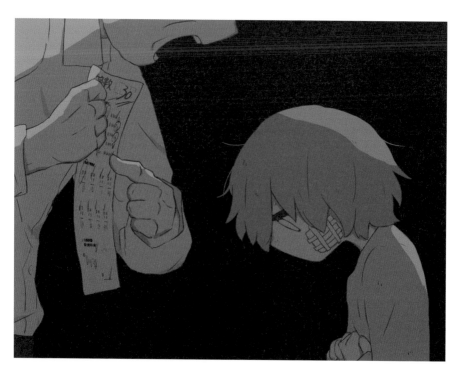

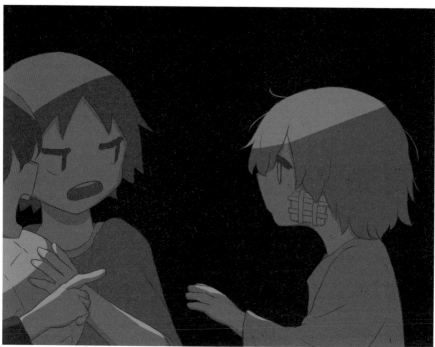

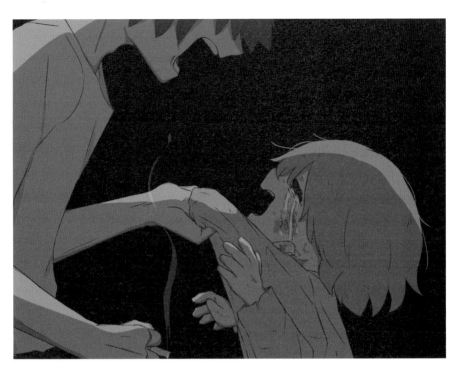

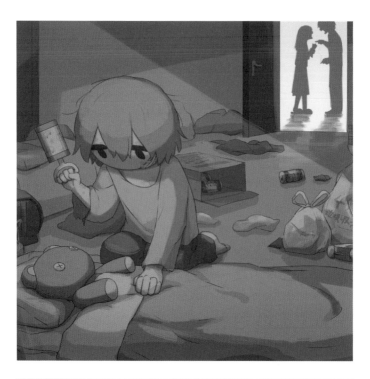

乖乖睡喲 ＊ 寒冷的房間

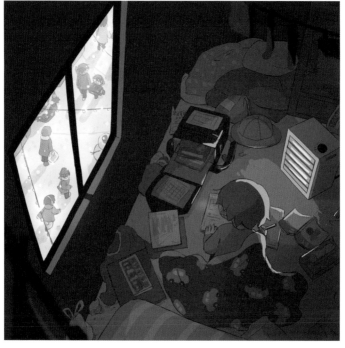

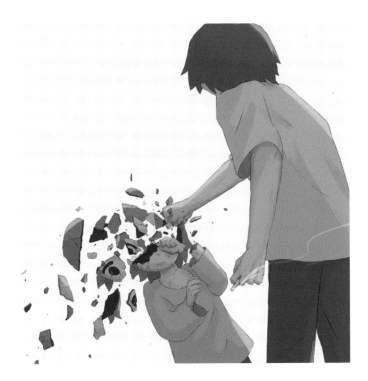

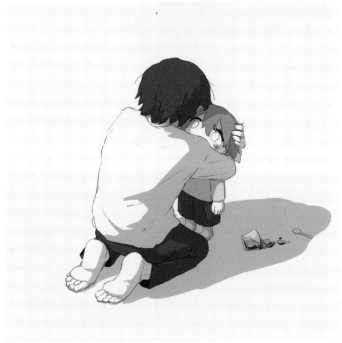

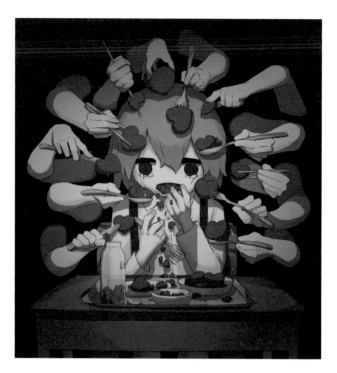

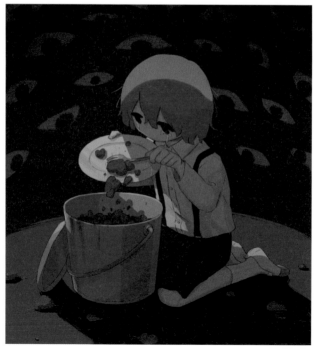

不吃不行 ＊ 剩菜

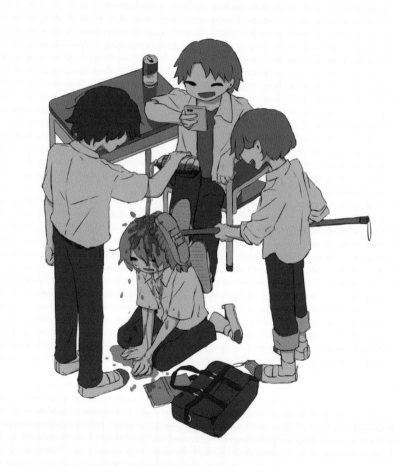

會發出聲音的玩具

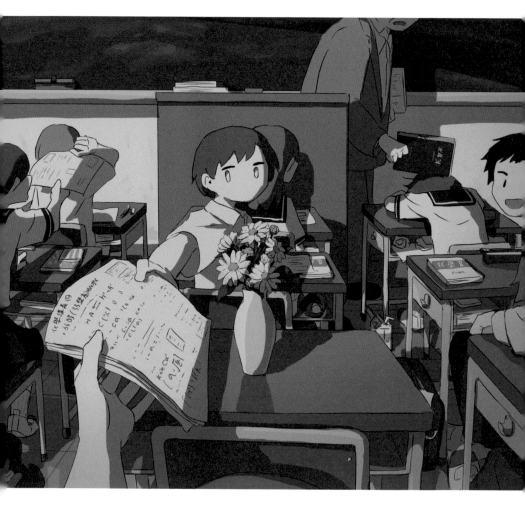

打掃時間 ＊ 血與汗

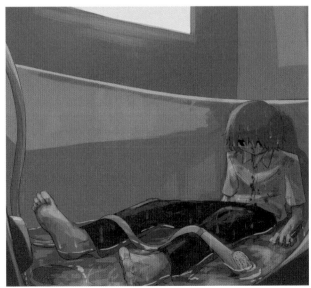

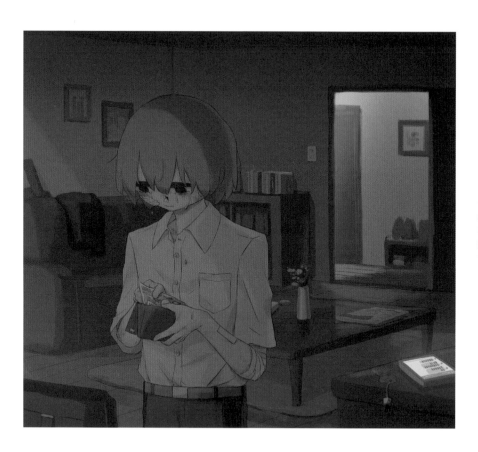

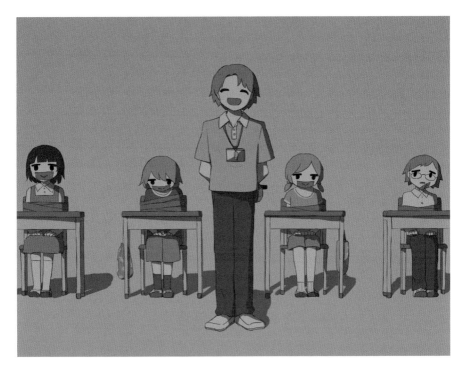

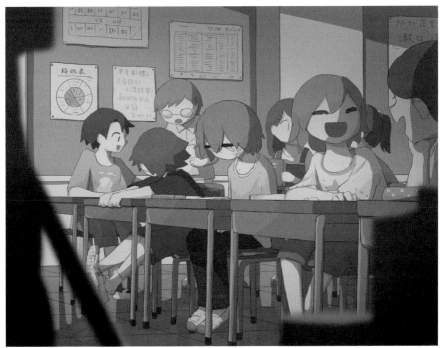

優秀的班級 ＊ 乖巧的好孩子

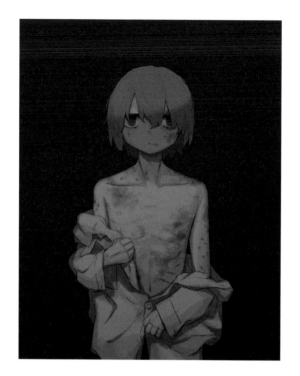

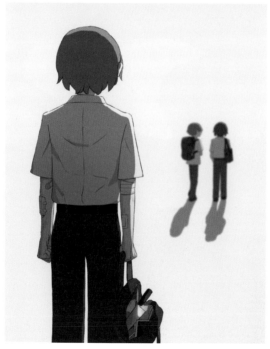

不幸的刺青 ＊ 反擊

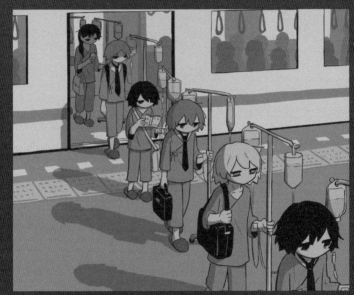

大家的敗姿

譯註：原文「エブリワン死に体」也有「大家都想死」的意思。

第 3 章 ╱ 不該是這樣的

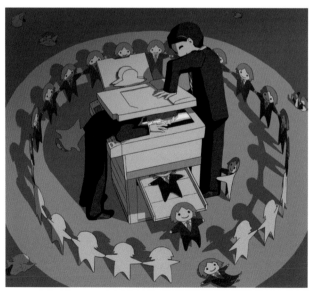

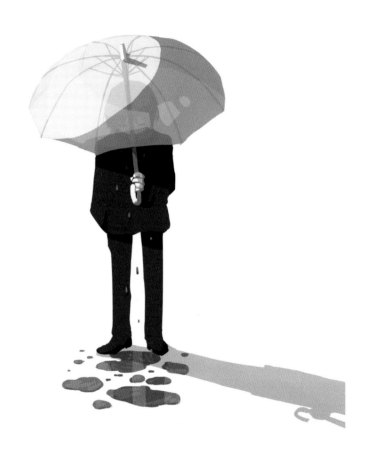

驟
雨

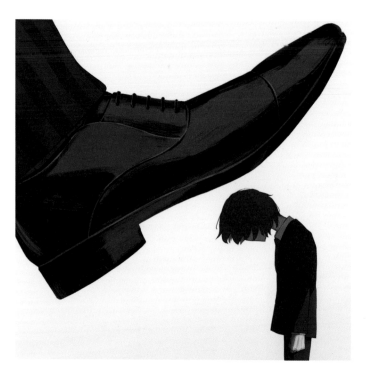

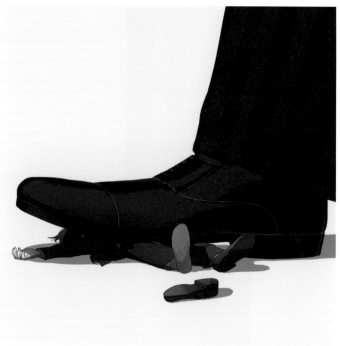

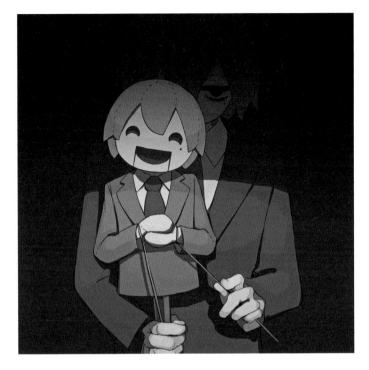

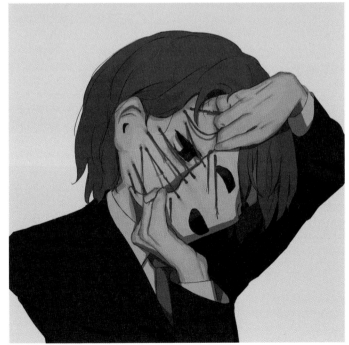

善
於
處
世
＊
臉
皮

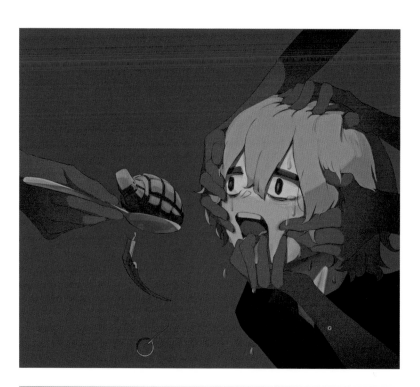

過敏反應 ＊ 聯絡

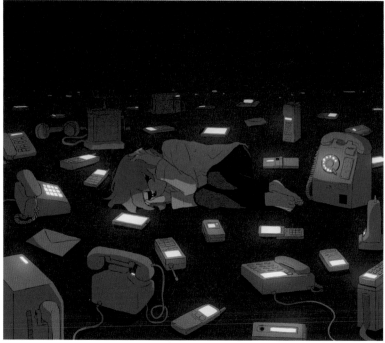

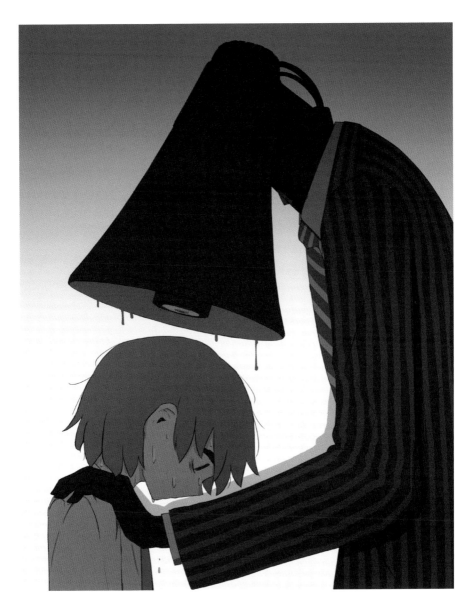

牢騷

第 3 章　不該是這樣的

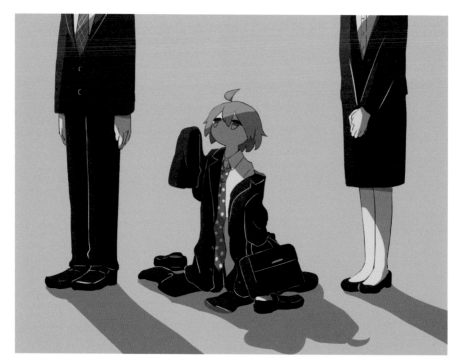

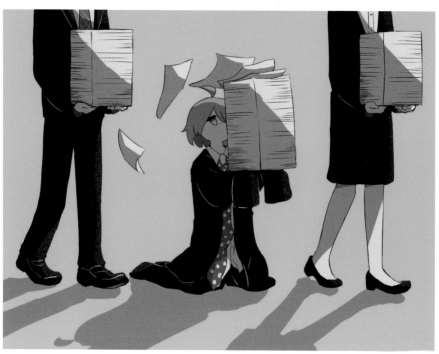

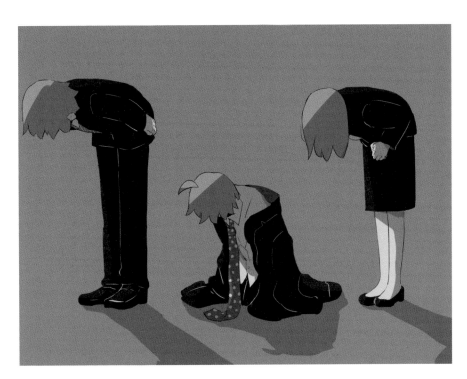

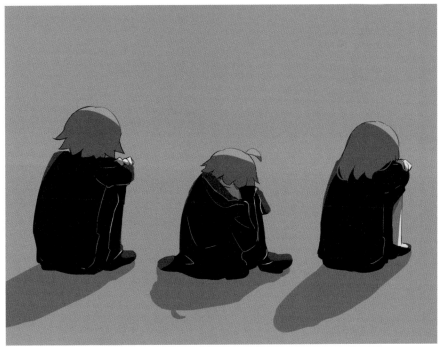

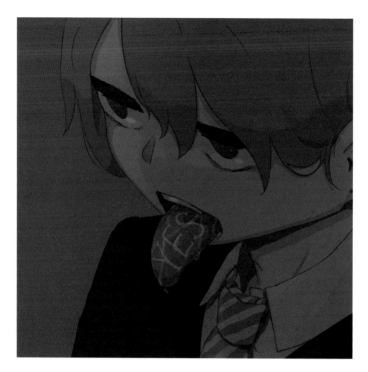

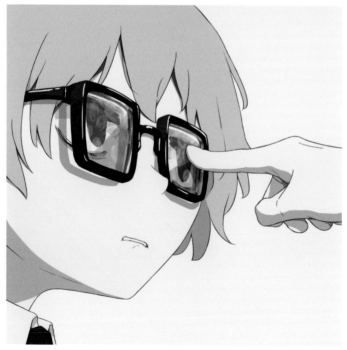

順從　＊　指示

○ 4 8

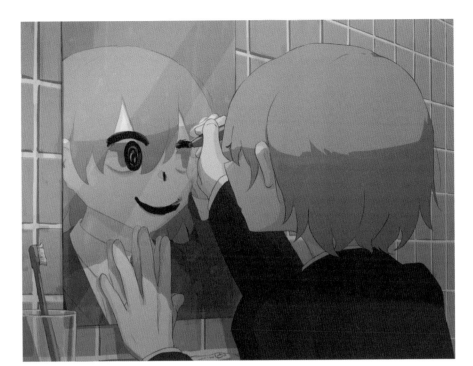

最
棒
的
早
晨

＊

員
工

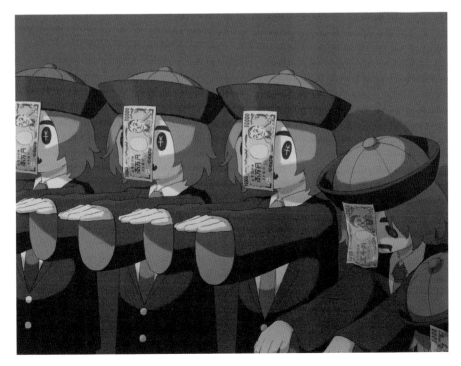

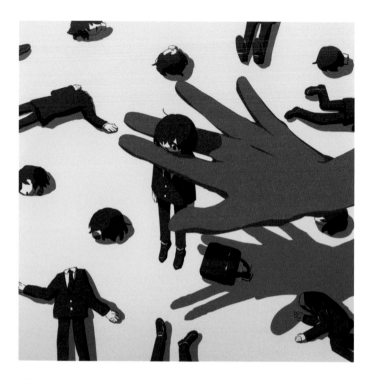

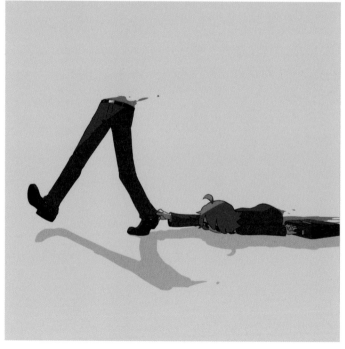

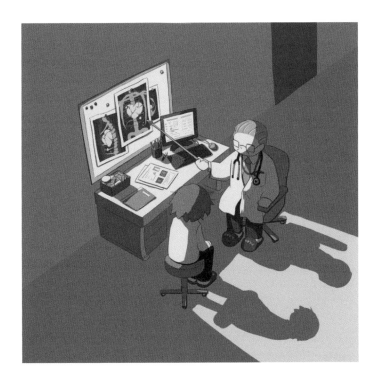

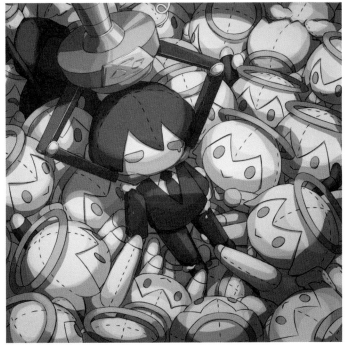

疲勞性骨折 ＊ 別走

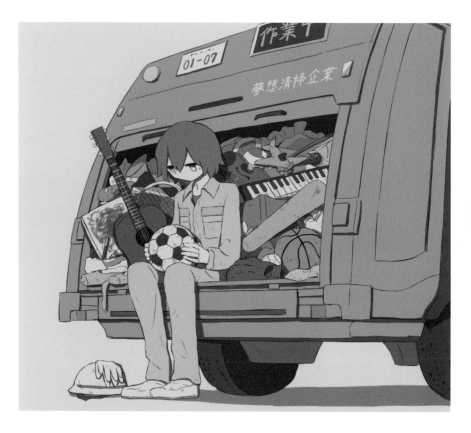

夢
想

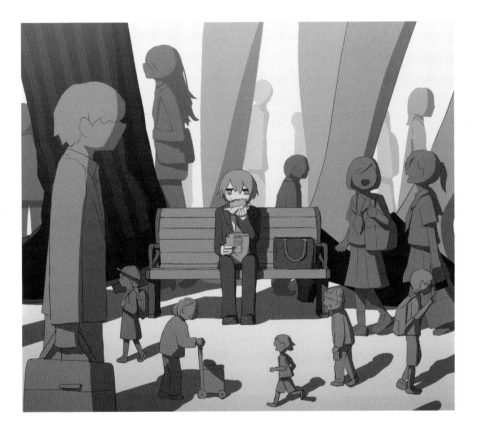

渺小

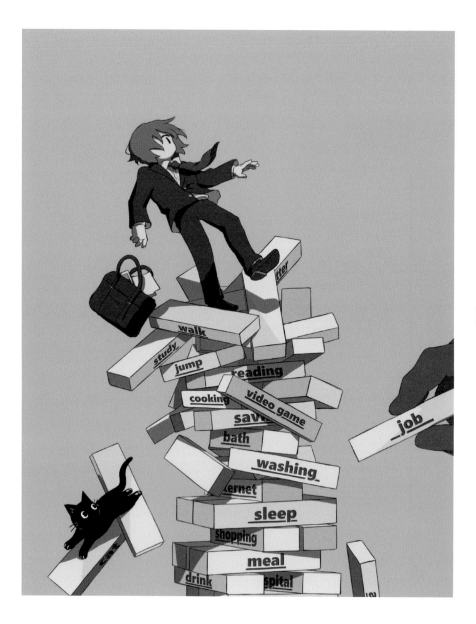

生活

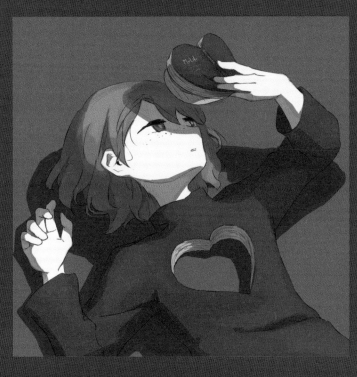

無聊的人生

第 4 章 ／ 愛是什麼？

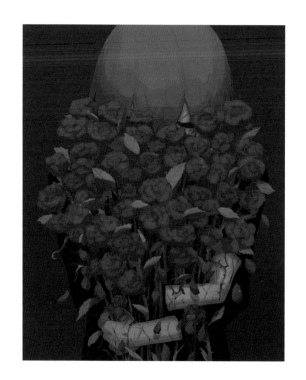

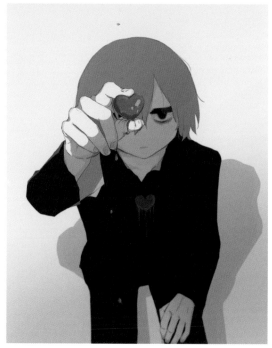

好想被愛 ＊ chocolate

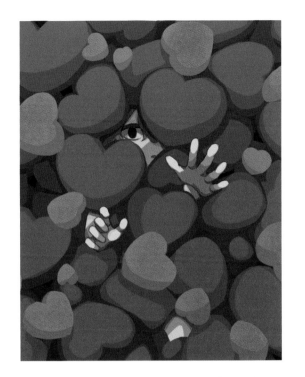

溺愛 ✻ 善意

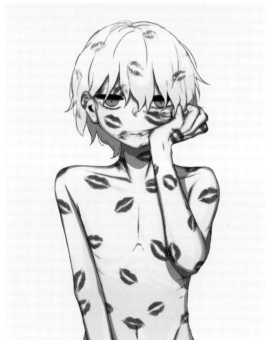

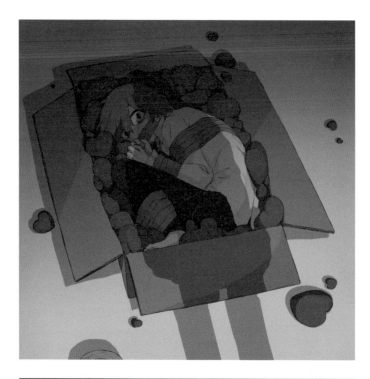

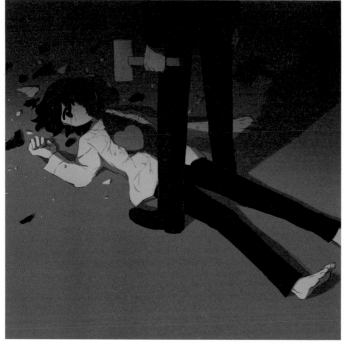

好重要好重要 ＊ 想知道你的一切

暖
雨

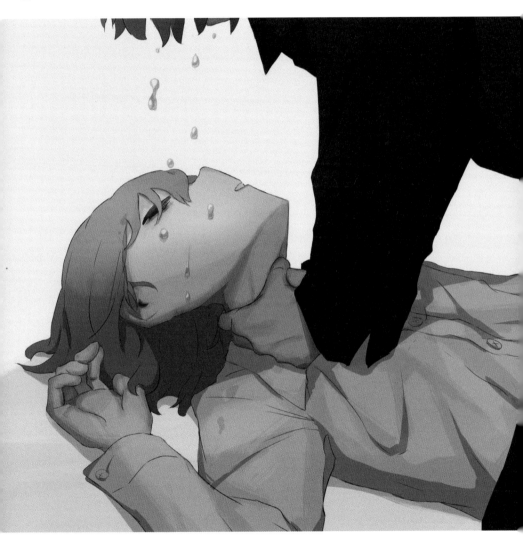

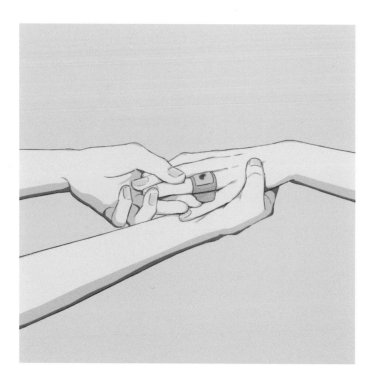

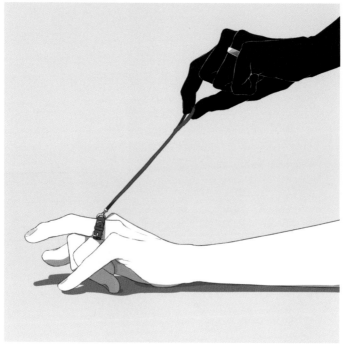

我有OK繃喔 ＊ 帶領

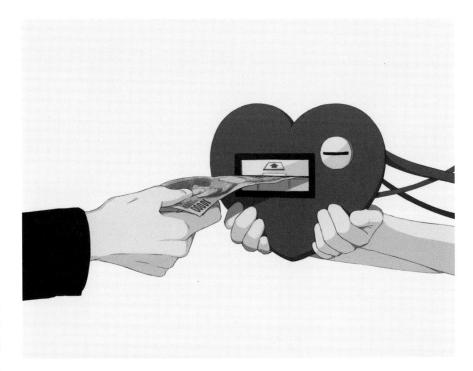

愛就是錢 ＊ 生命保險

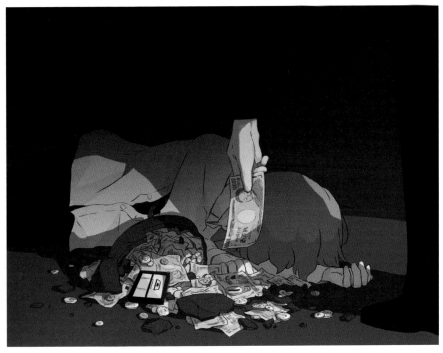

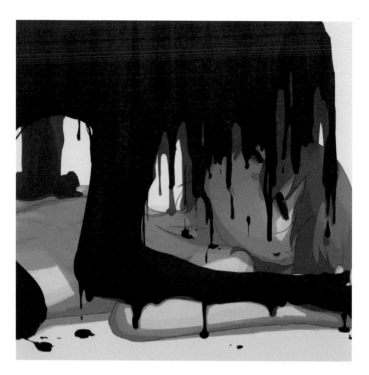

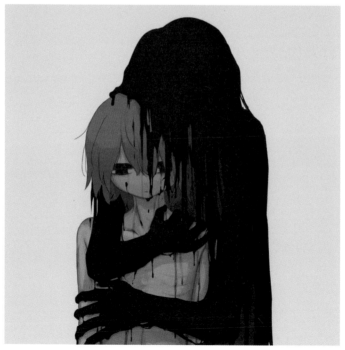

愛憎 ＊ 執著

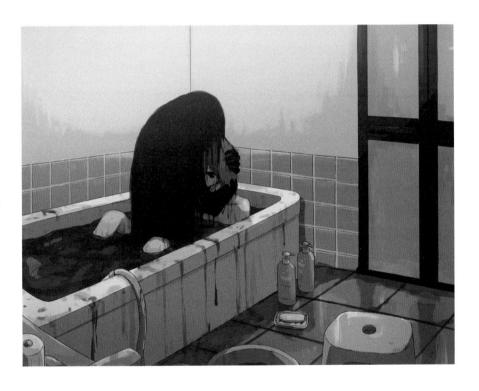

汙穢

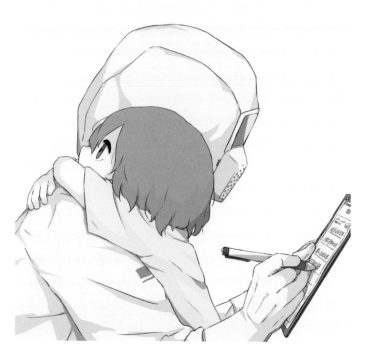

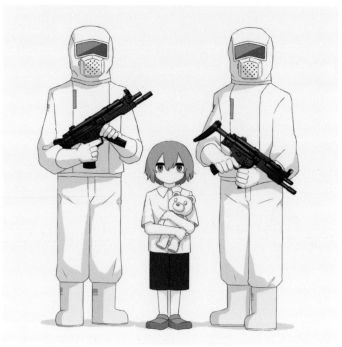

安全的愛　＊　保護者

純
潔

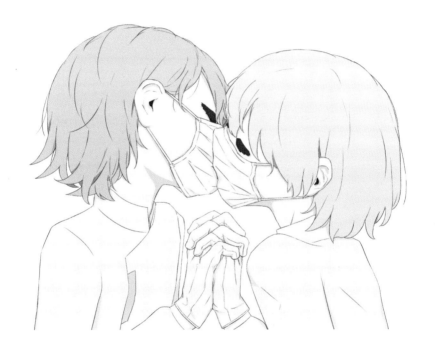

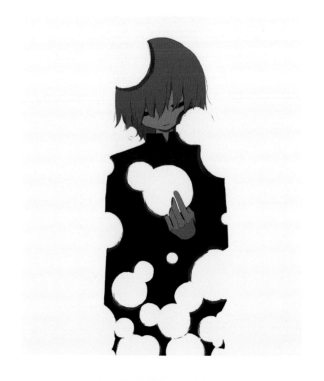

不足 ＊ 別忘記我

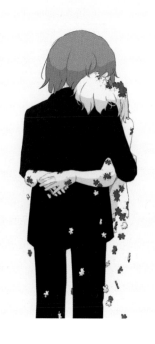

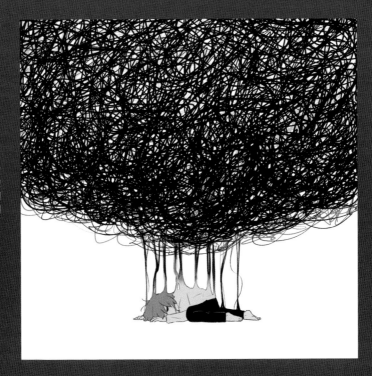

破破爛爛

第 5 章 ／ 破破爛爛

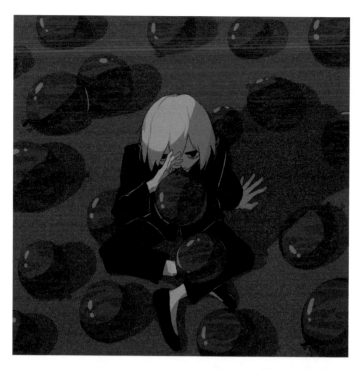

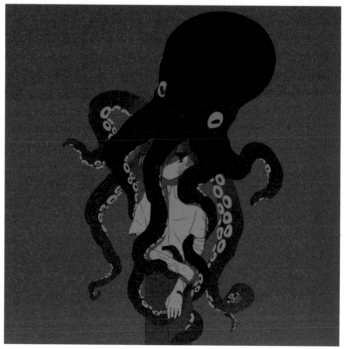

不滿 ＊ 厄運

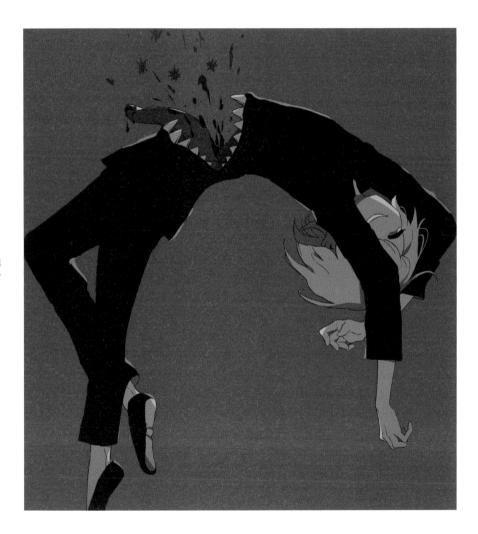

毒舌

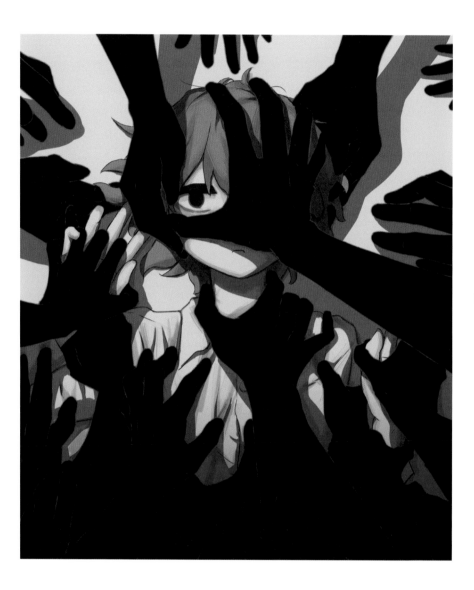

闇

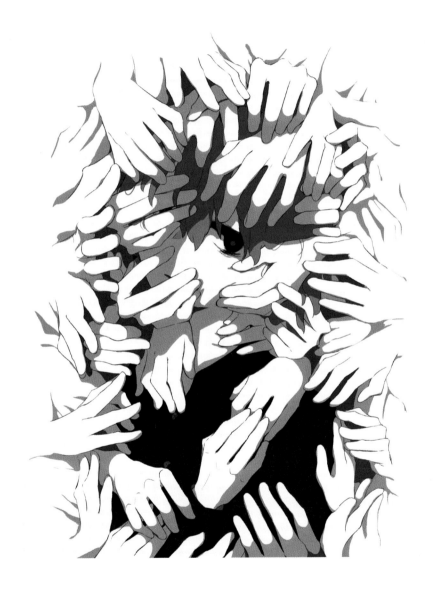

拒絕

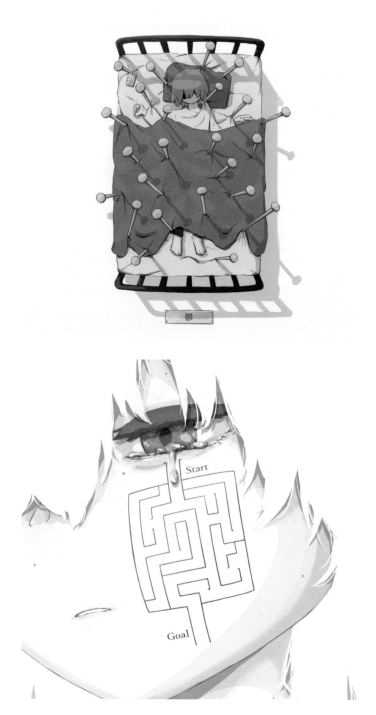

Start

Goal

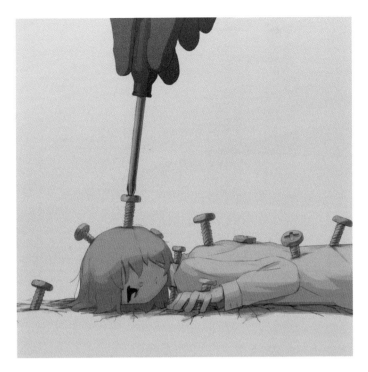

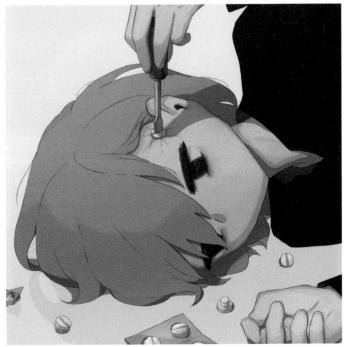

匍
匐
於
地

＊

頭
痛
藥

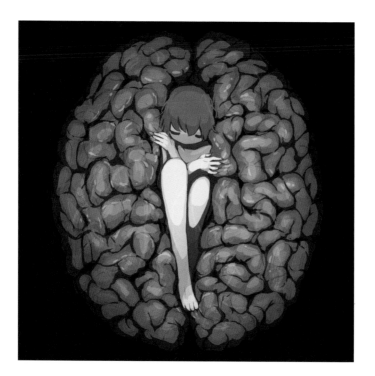

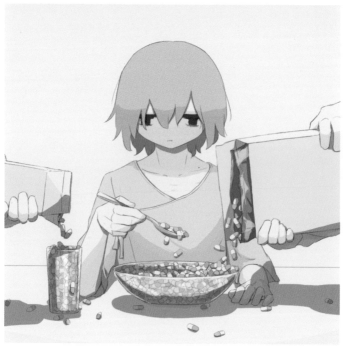

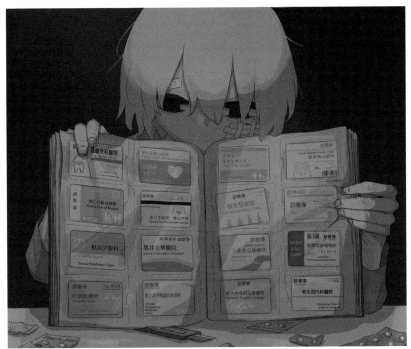

譯註：醫院名稱有下述意思（上至下、左而右）：「討厭」、「好想死」、「天堂」、「好累」、「累死了」、「黑色」、「好想睡」、「三途川」、「救救我」、「救濟」、「紅色」、「好痛」、「好痛苦」、「好難受」、「疲憊」、「受不了」。

收藏 ＊ 病新娘

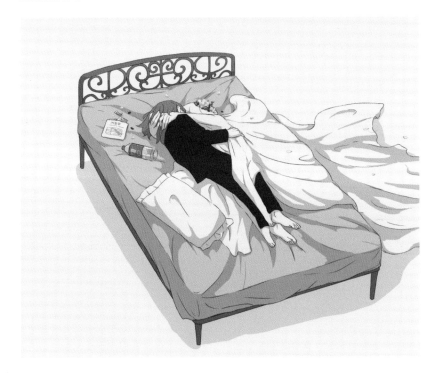

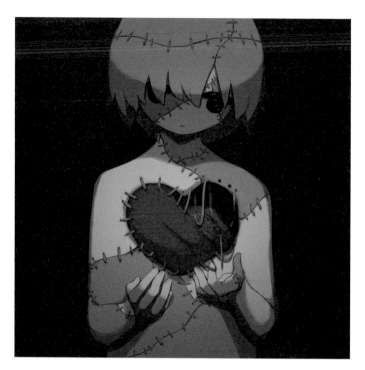

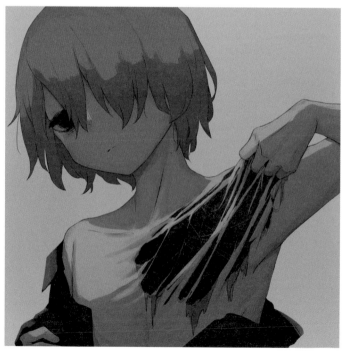

脱線 ＊ 空無一物

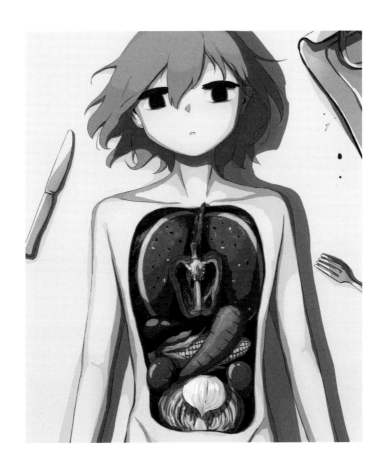

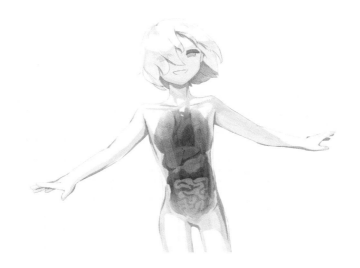

fresh ＊ Innocent

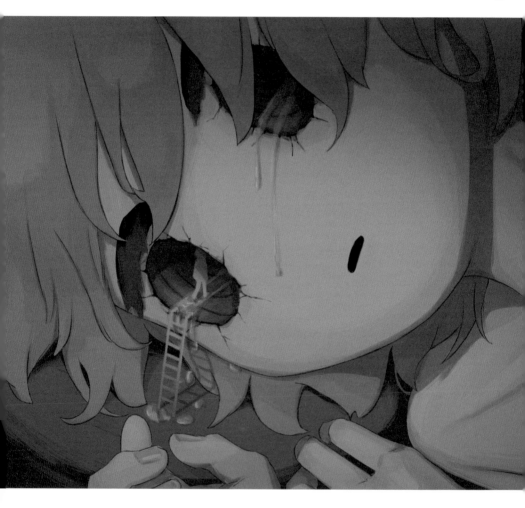

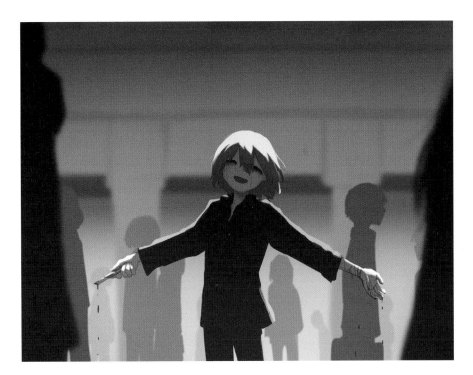

看我　＊　好想逃走

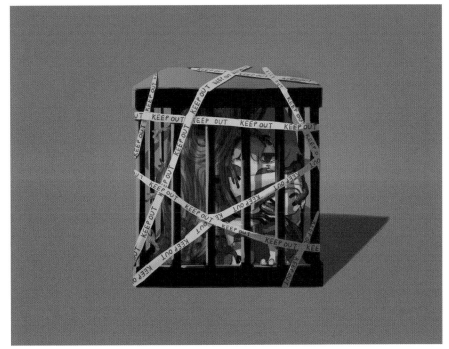

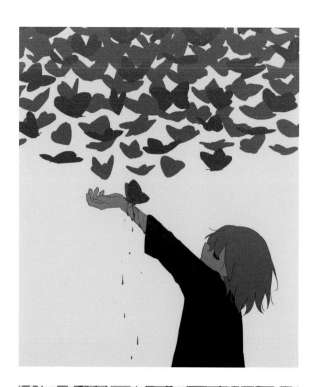

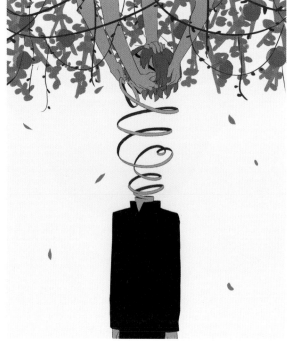

紅蜜　＊　去骨

譯註：原文「骨抜き」也有「去除重要部分」的意思。

永遠的生命

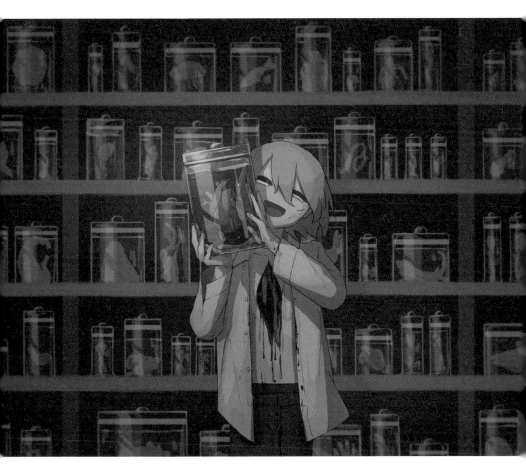

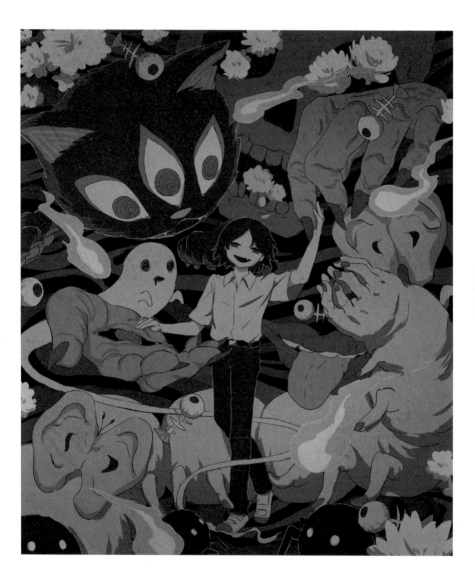

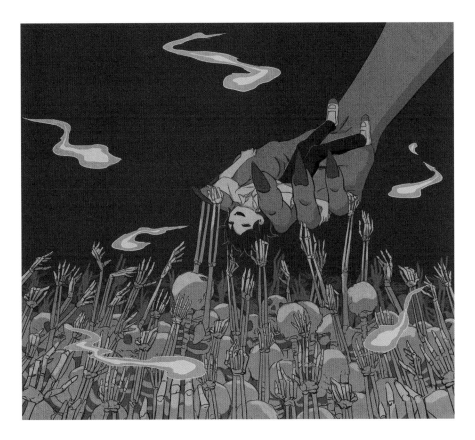

掬
起

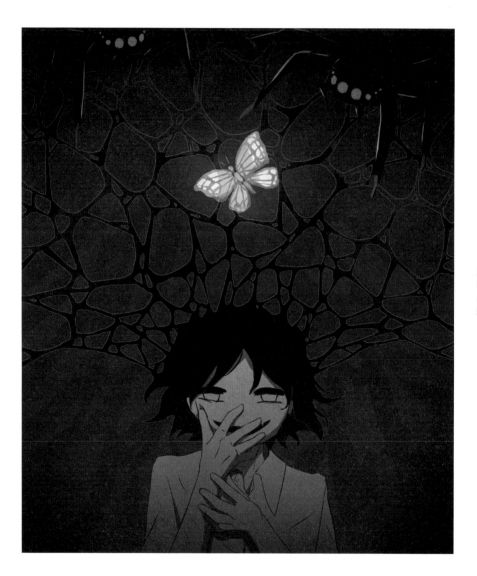

思考之蝶

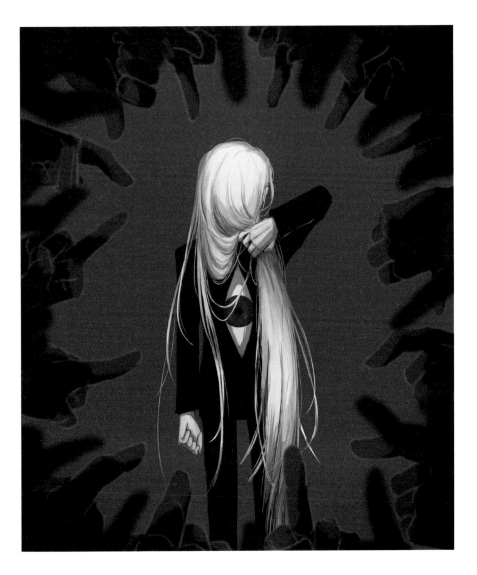

我
在
看
你
喔

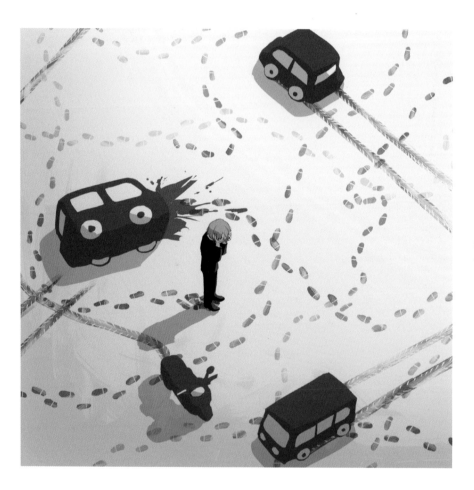

迷
路

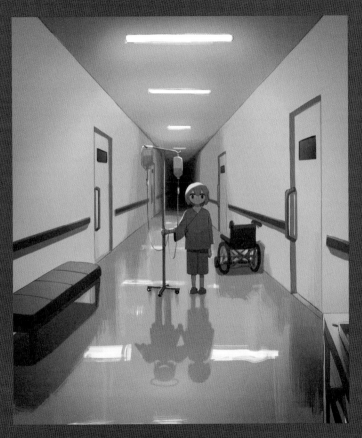

微笑的打蠟地板

第 6 章 ╱ 幻夢

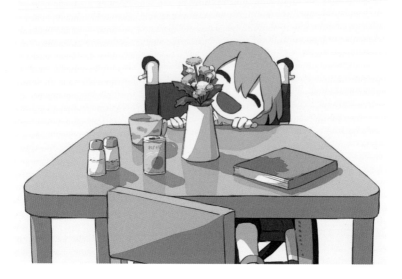

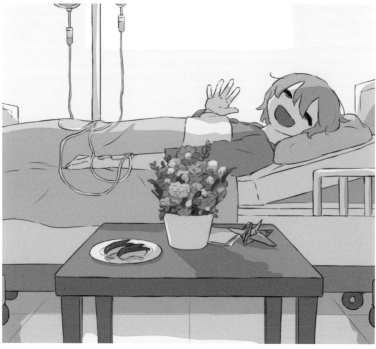

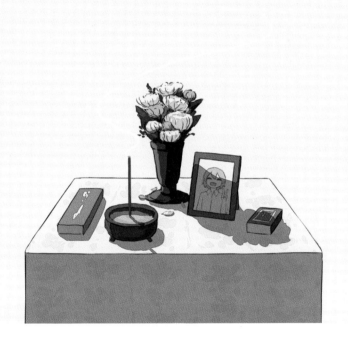

飄浮

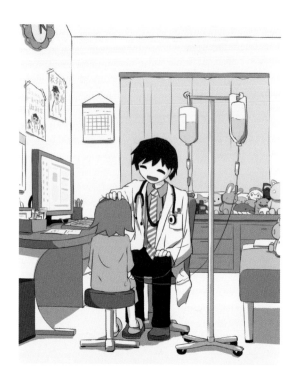

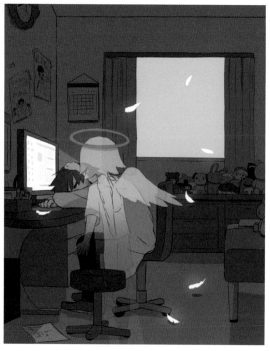

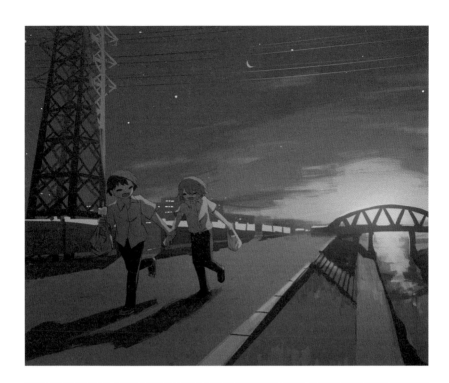

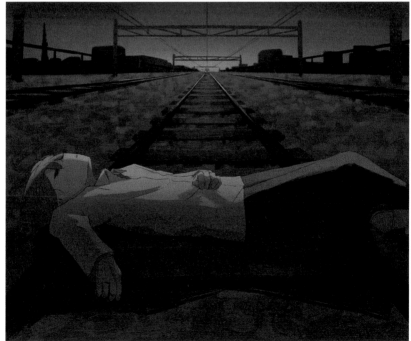

但願不被早晨追上 ＊ 首班車 kill me

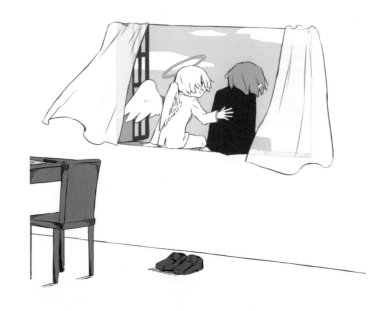

青空的長椅 ＊ 參觀

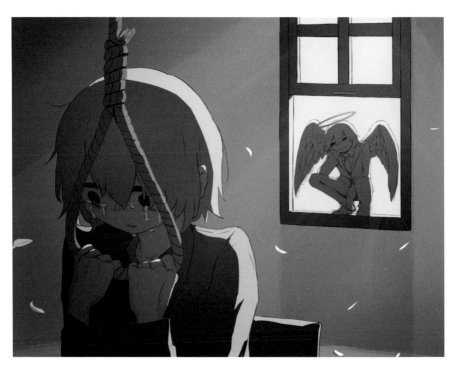

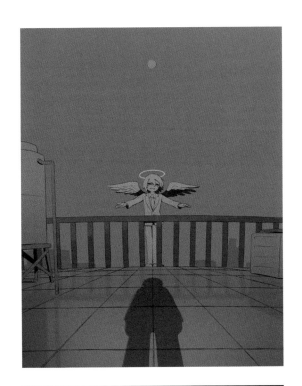

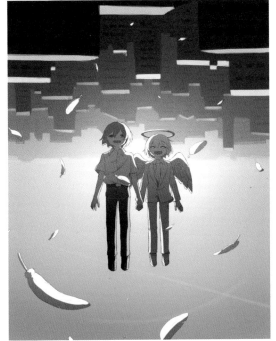

過來呀　＊　空中踱步

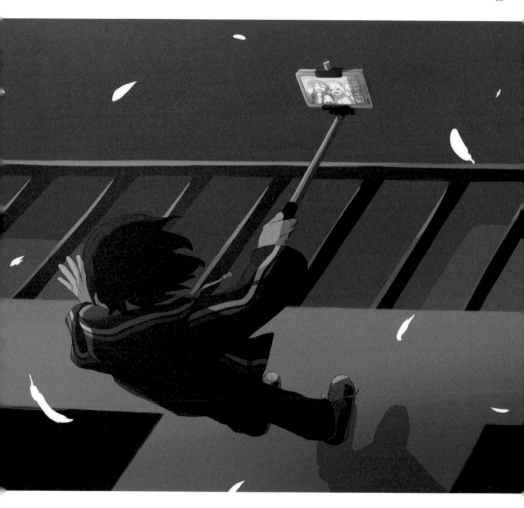

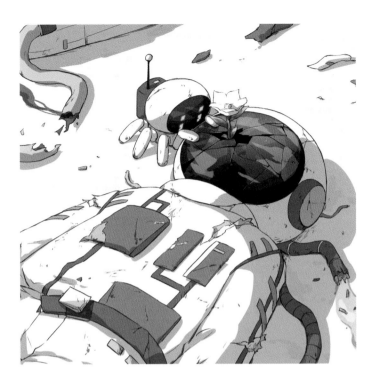

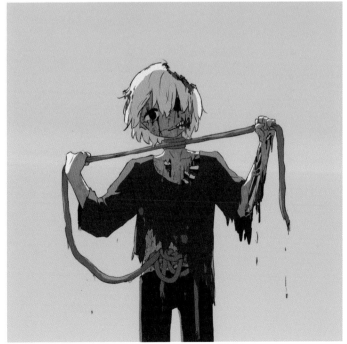

宇宙墳墓 ＊ 想死的殭屍

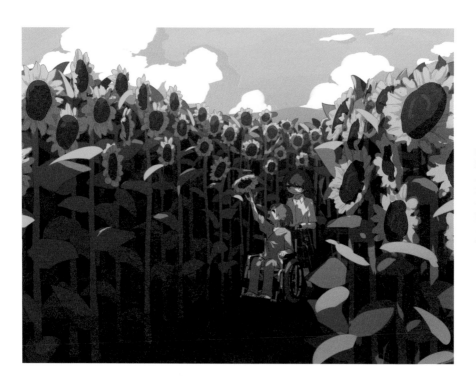

好想成為你的回憶

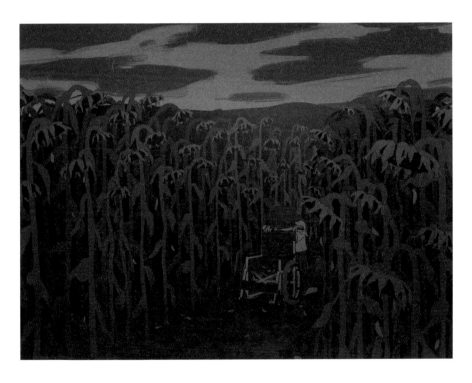

一年生植物

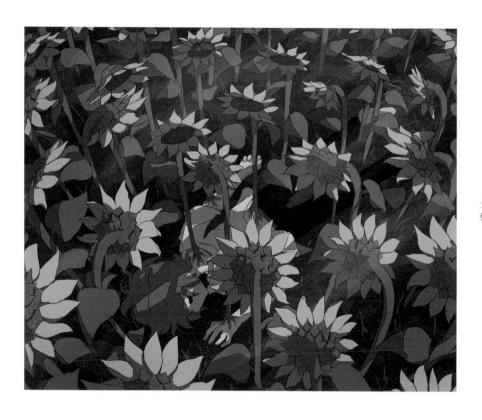

土葬

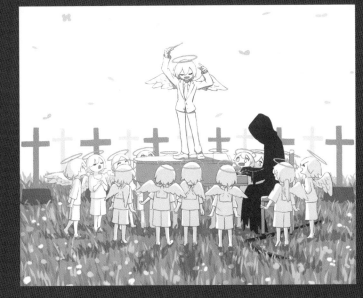

鎮魂曲

第 7 章 ／ 天使與惡魔

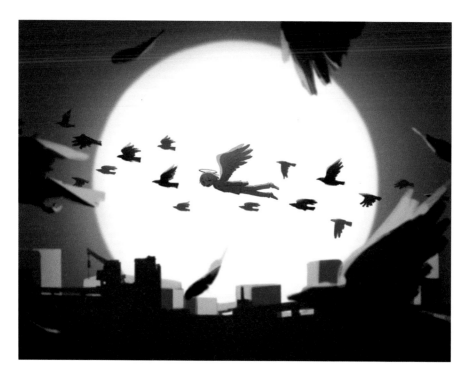

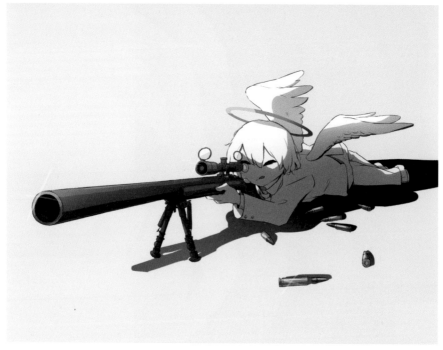

白色烏鴉 ＊ 鉛的邱比特

接送　＊　終點站

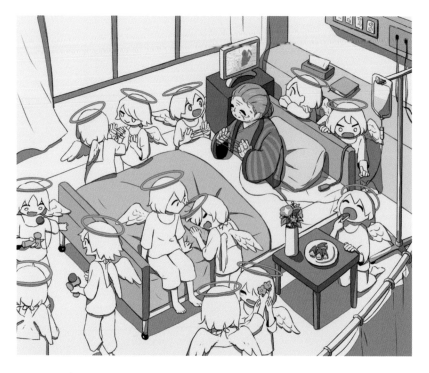

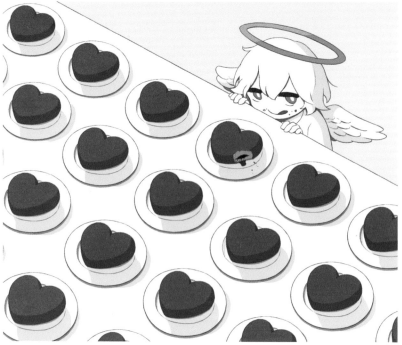

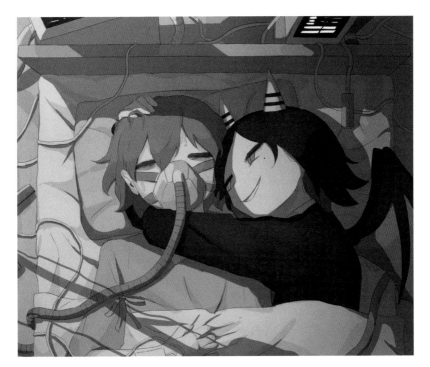

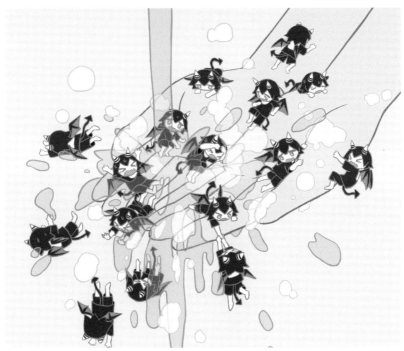

　第 7 章　天使與惡魔

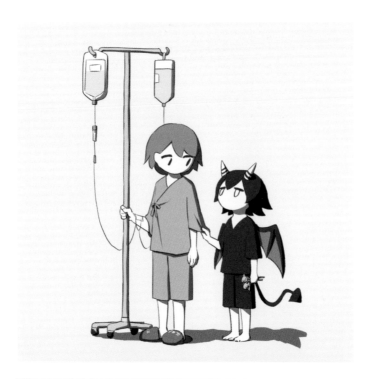

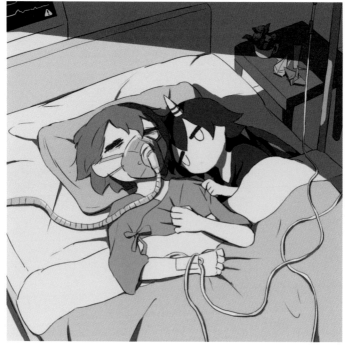

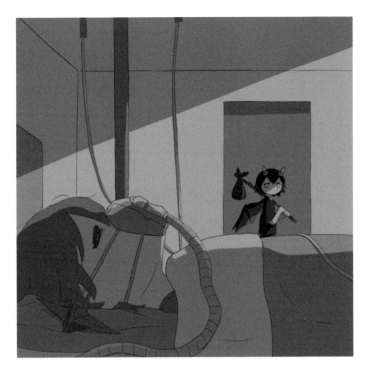

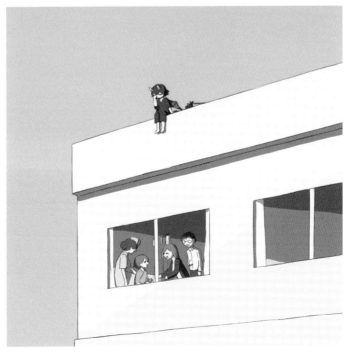

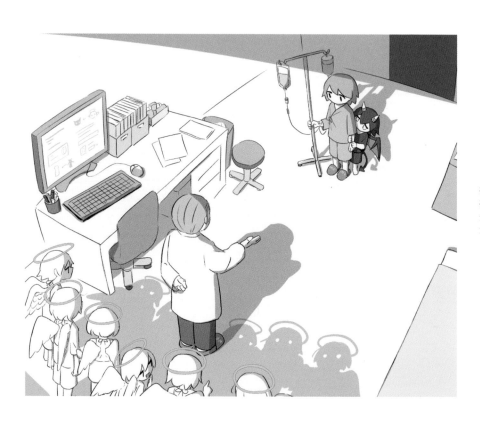

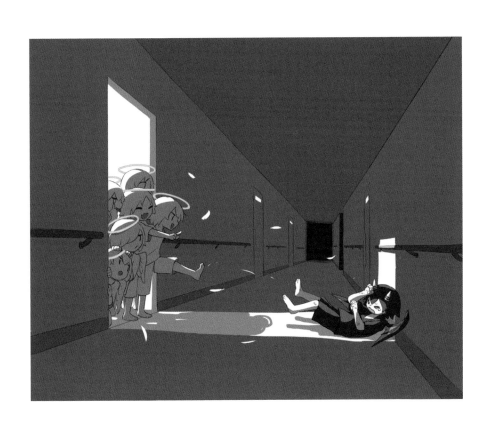

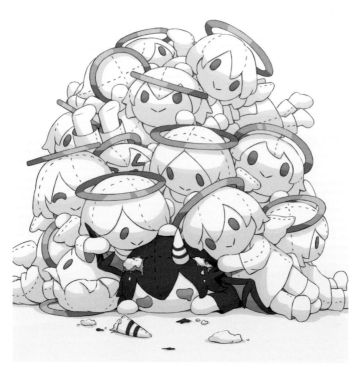

教訓你　＊　意外事故

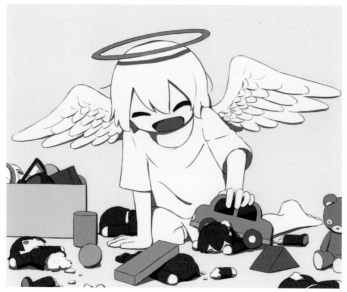

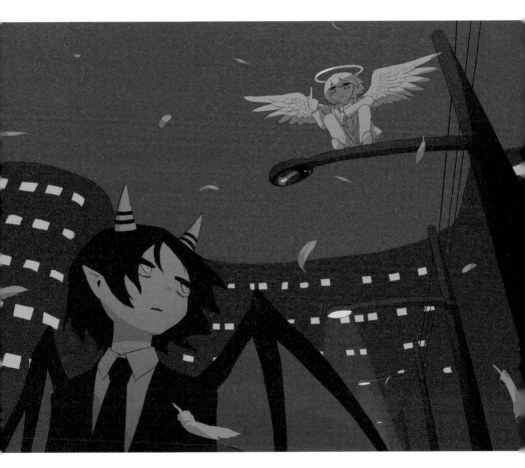

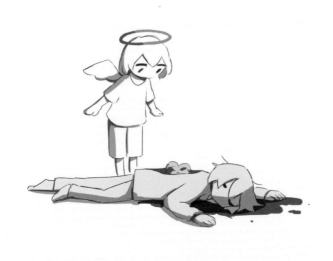

資源回收

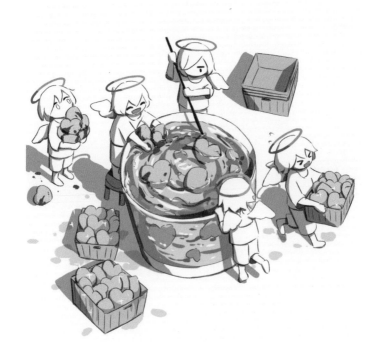

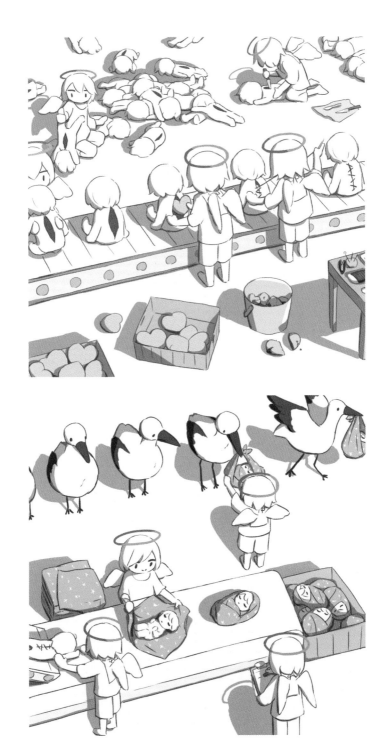

第 7 章　天使與惡魔

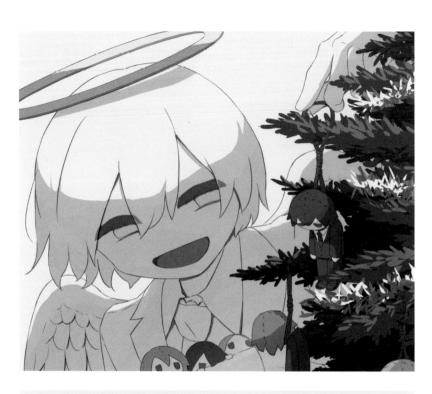

樹

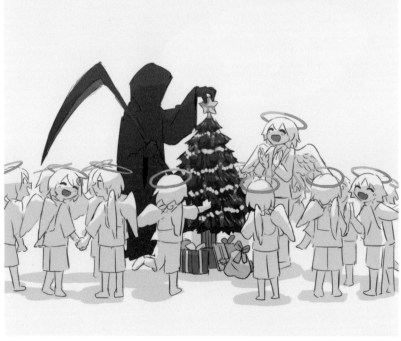

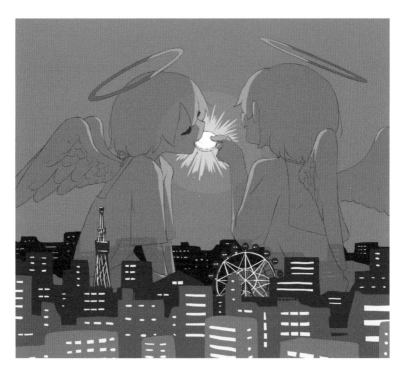

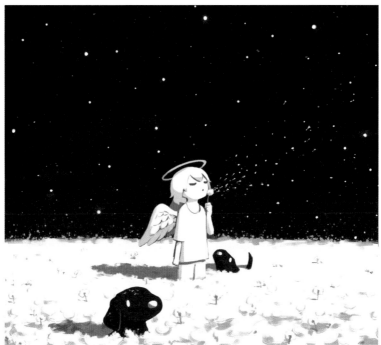

日食　＊　星空製造法

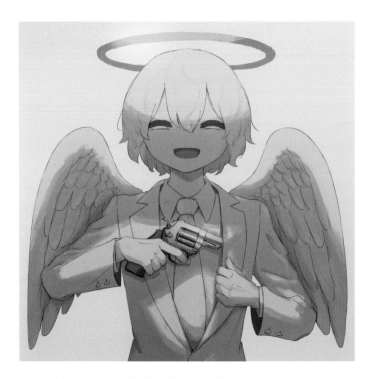

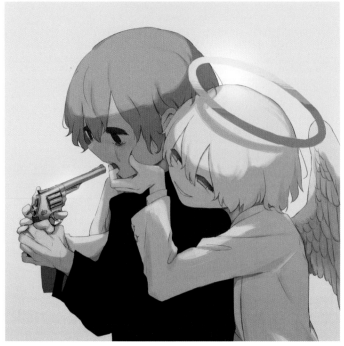

請說遺言 ＊ 幫助

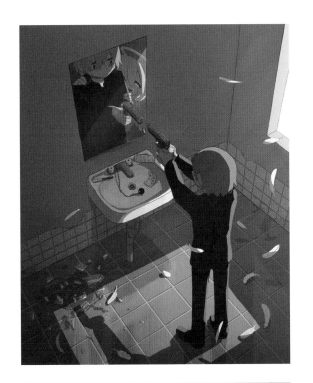

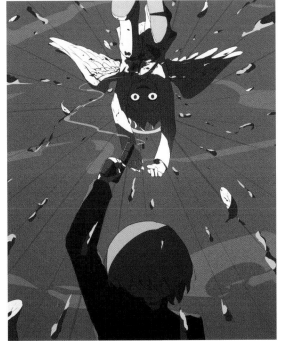

死
期
＊
血
花

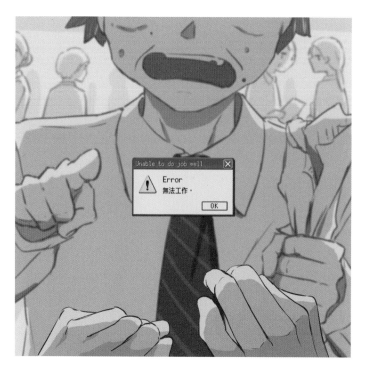

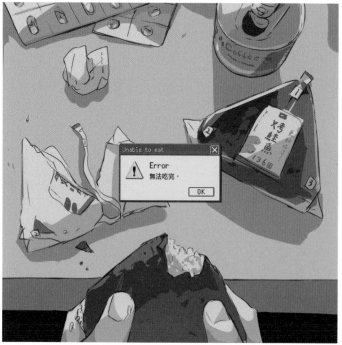

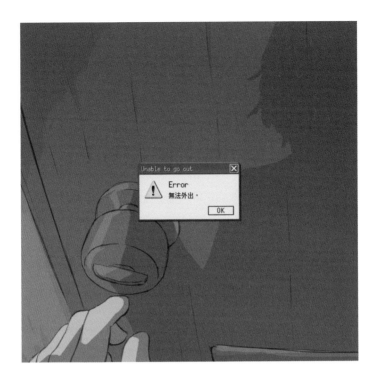

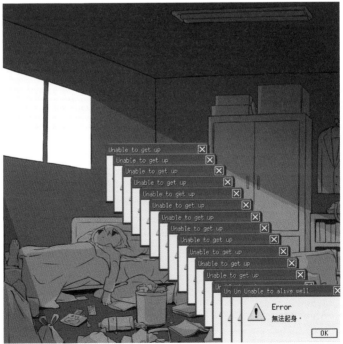

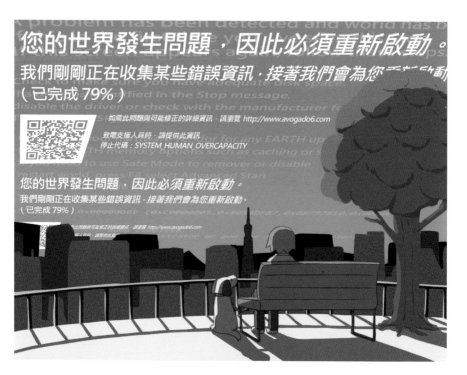

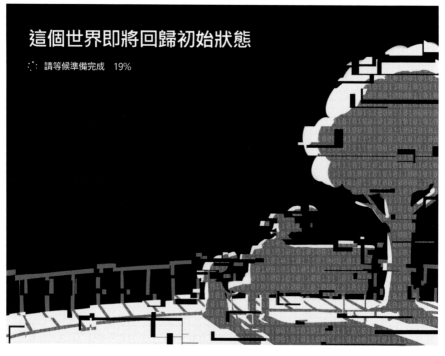

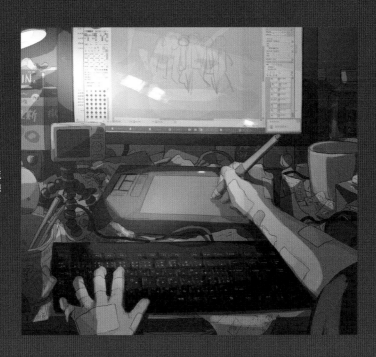

死線

第 8 章 / 創作者

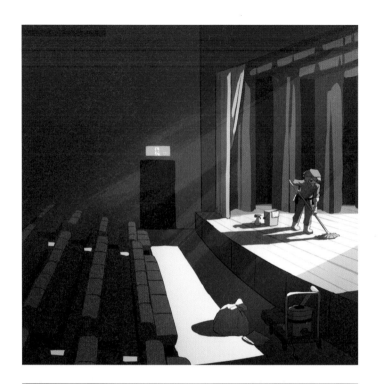

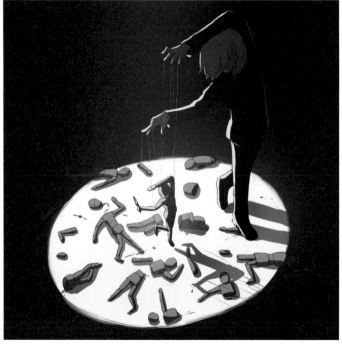

配角 ＊ 黑幕

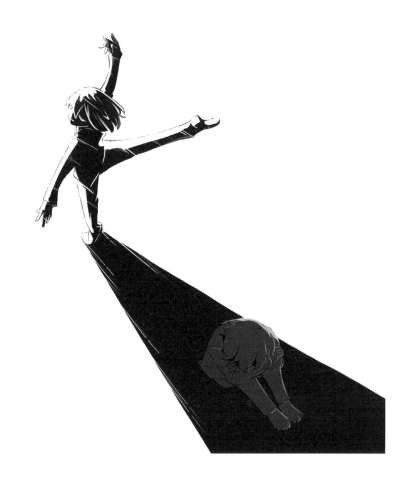

聚光燈

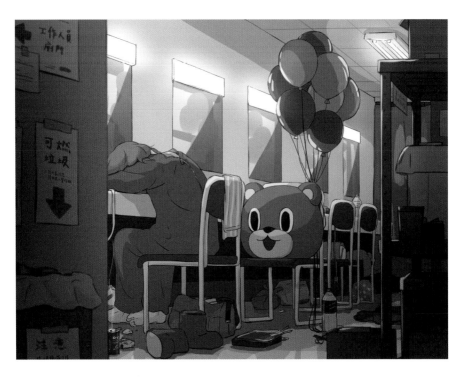

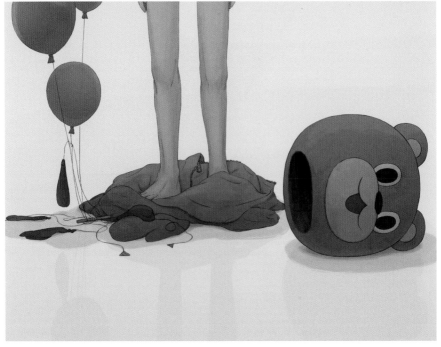

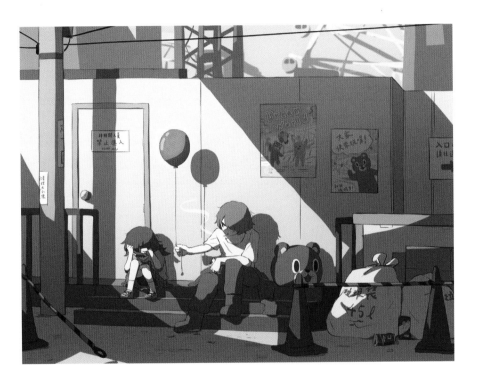

獨行俠

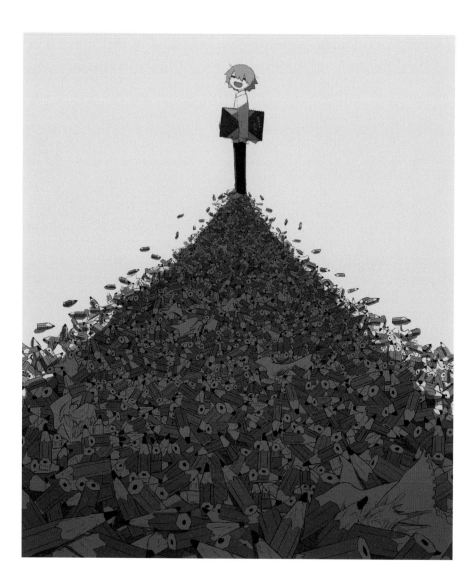

最喜歡畫畫了

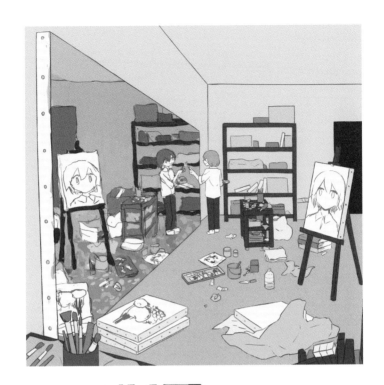

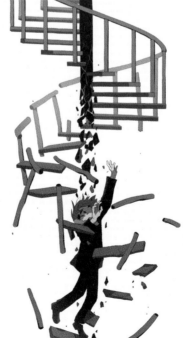

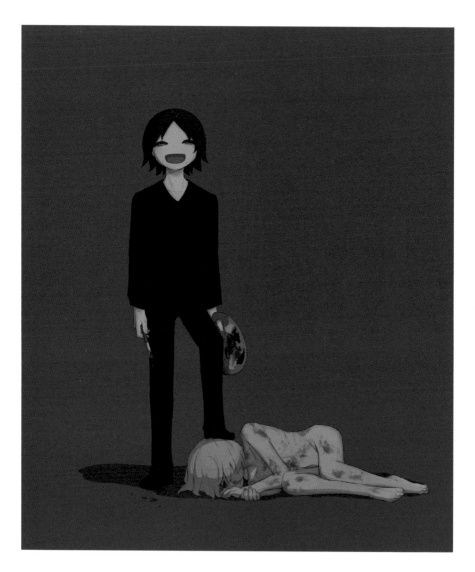

畫家與畫布

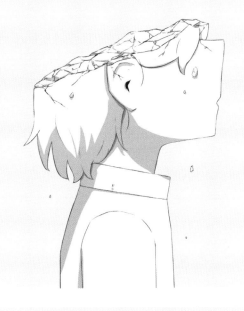

停
止
思
考

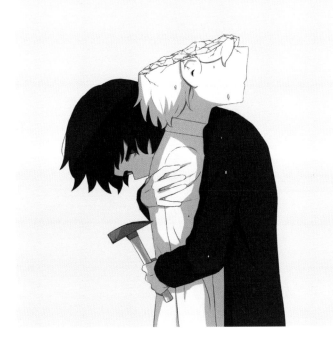

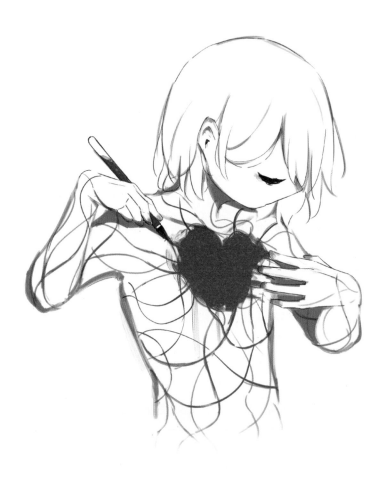

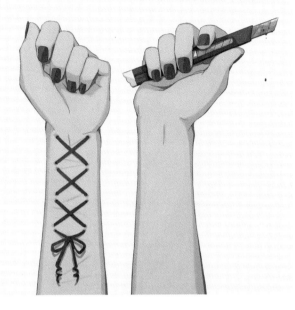

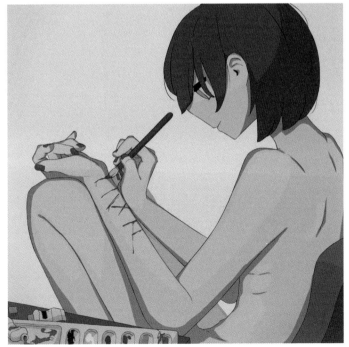

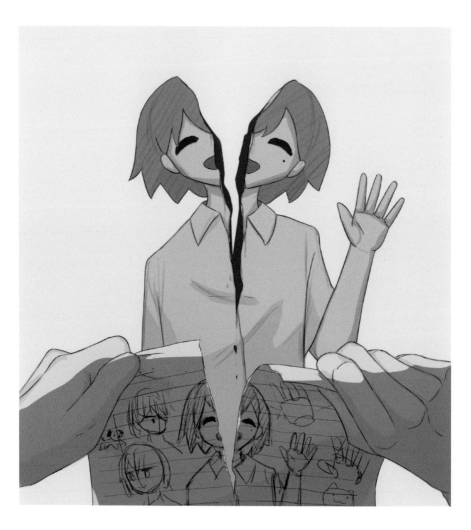

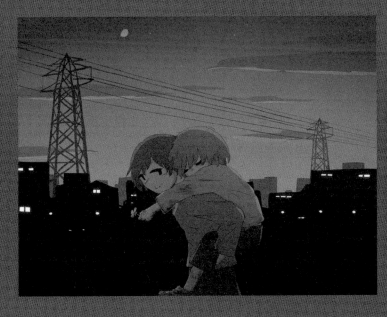

尋找幸福

第 9 章 ╱ 幸福

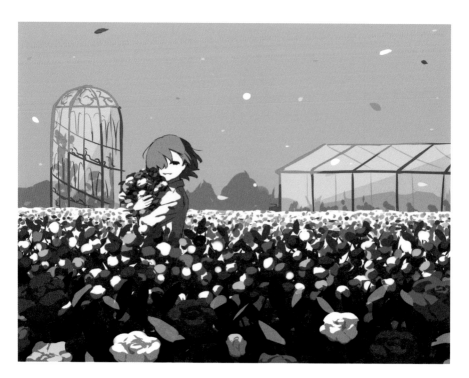

多彩的庭院 ＊ 春涙

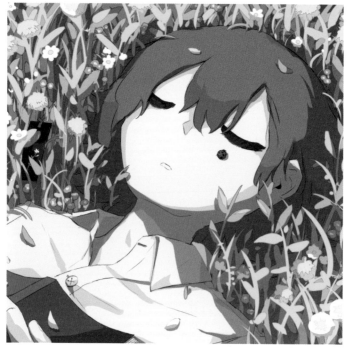

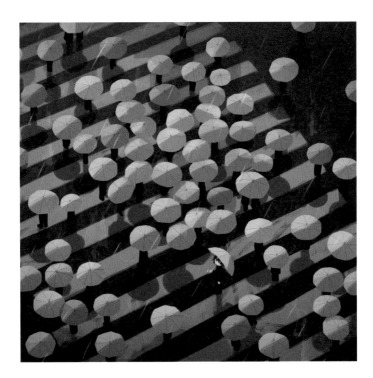

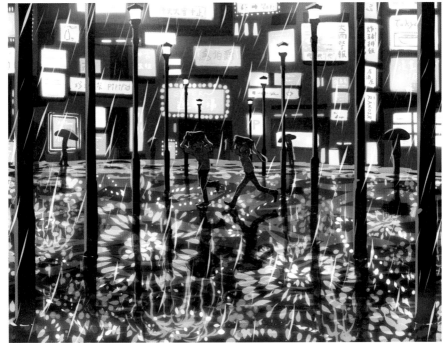

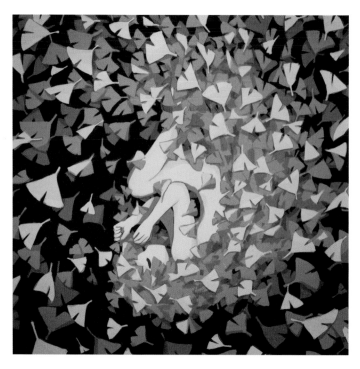

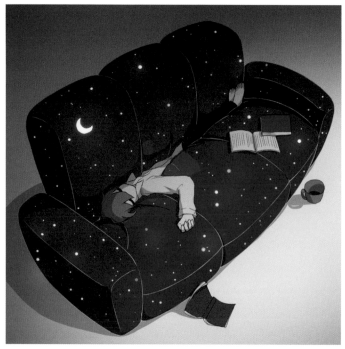

落葉 ＊ 睡眠的夾縫

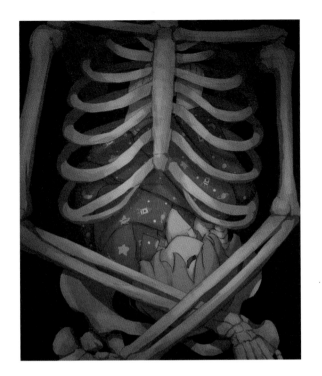

母親 ＊ 夜長

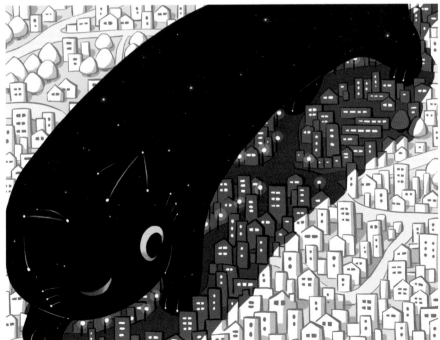

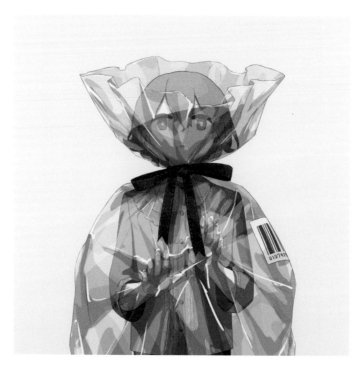

購買 ＊ 外人

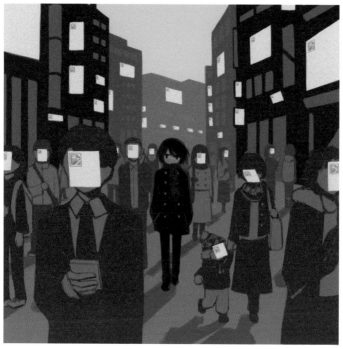

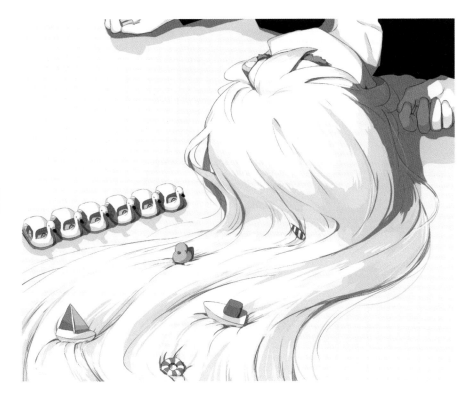

細流

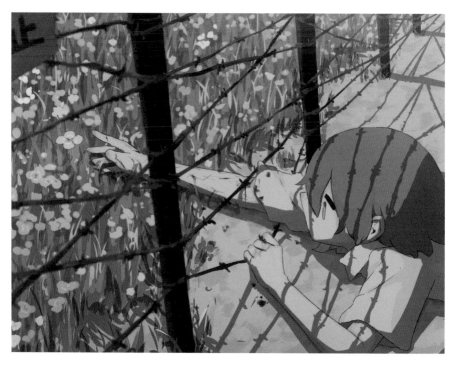

好想變得幸福 ＊ 讓你幸福

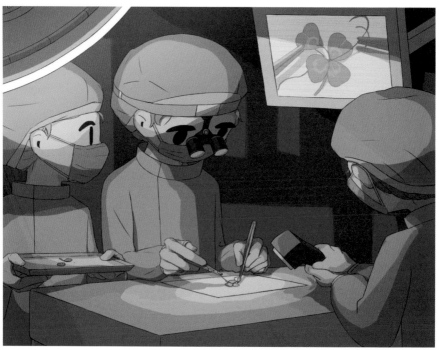

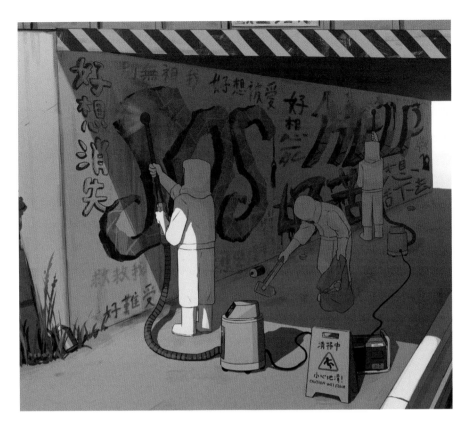

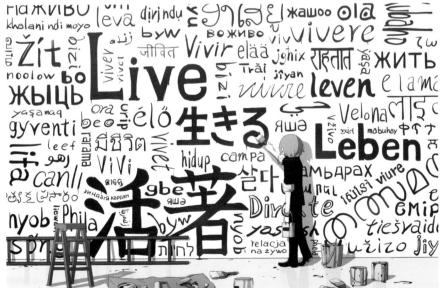

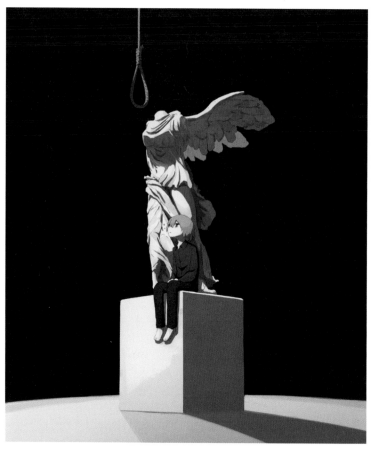

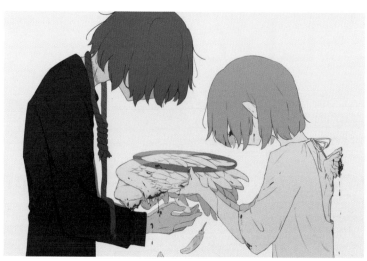

難活也難死　＊　想活的人、想死的人

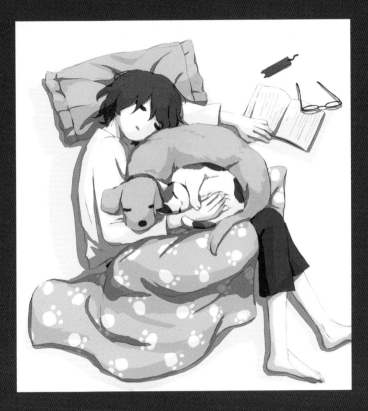

睡睡蛋糕捲

第 10 章 ／ 動 物

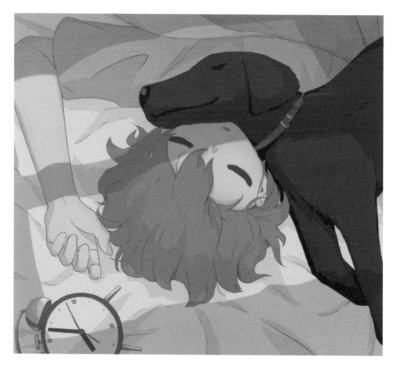

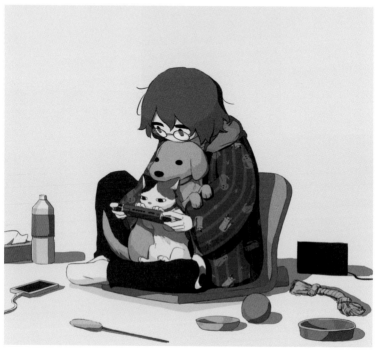

賴床 ＊ 三人羽織

帶我走

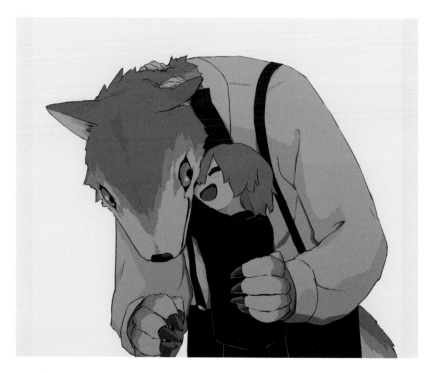

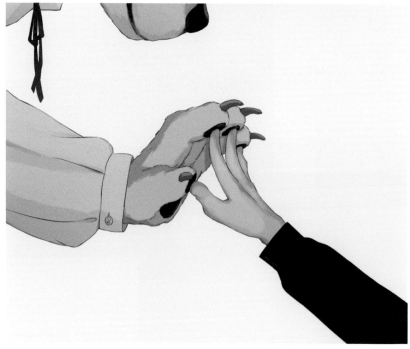

細瘦的手臂 ＊ Shall we dance?

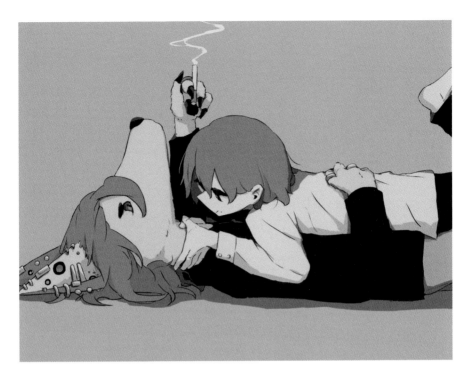

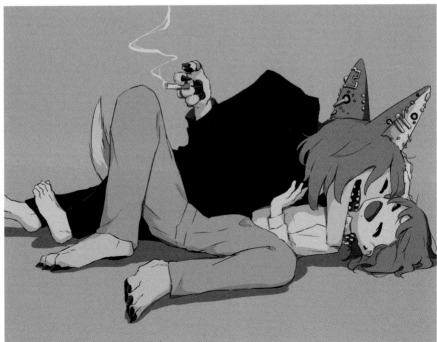

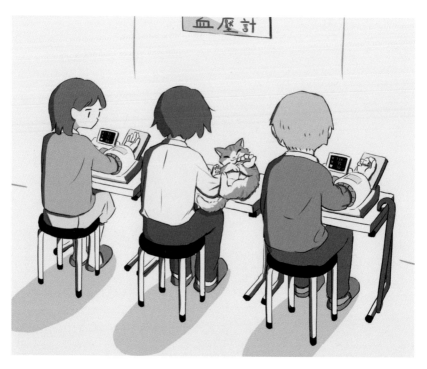

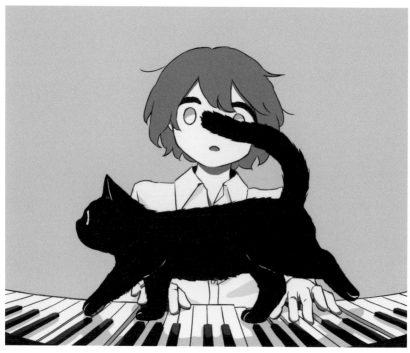

揪緊 ＊ 行板

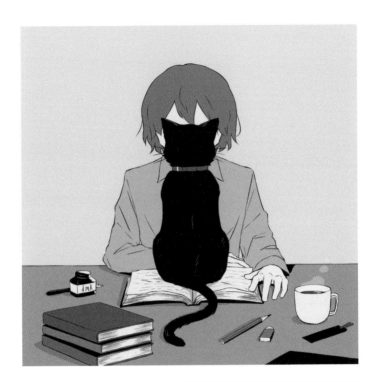

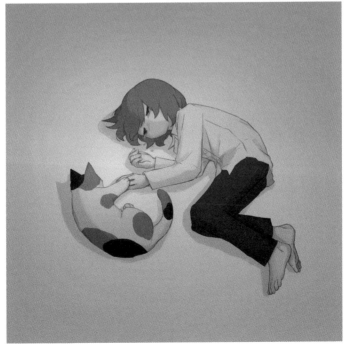

書籤 ＊ 陪在我身邊

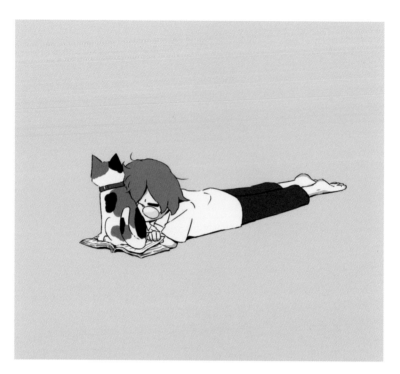

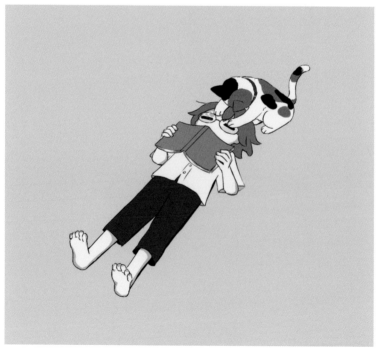

小笨蛋

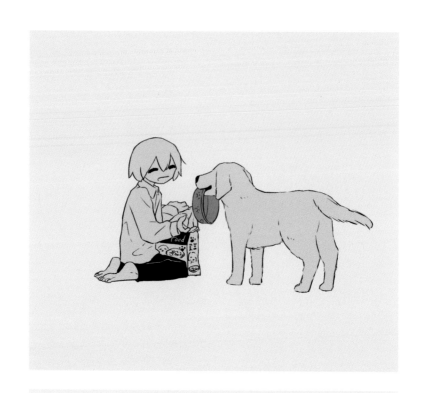

你總是拿來給我

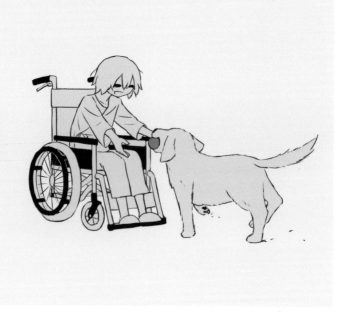

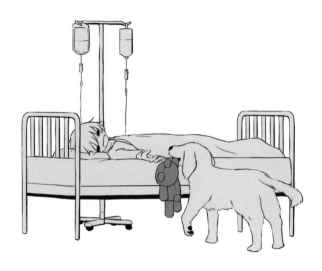

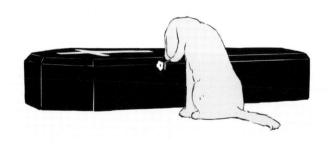

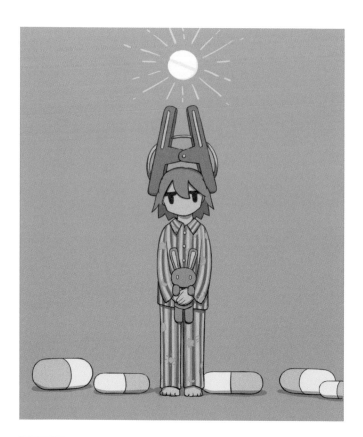

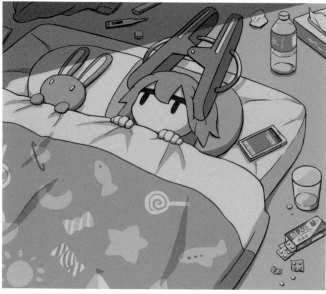

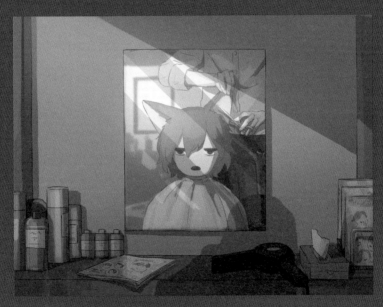

剪成人類

第 11 章 ／ 幻想

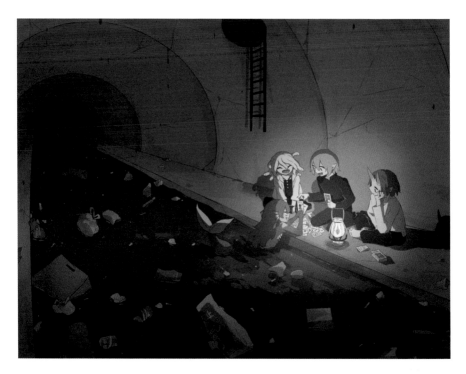

秘密基地 ＊ 可以做自己的日子

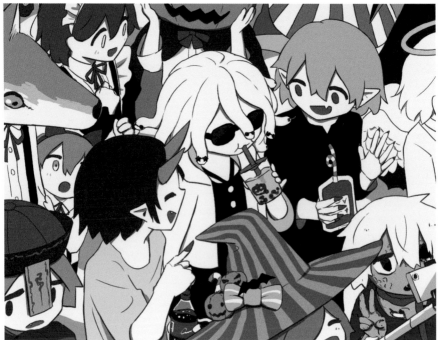

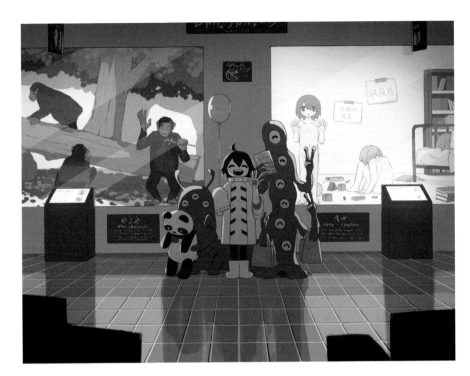

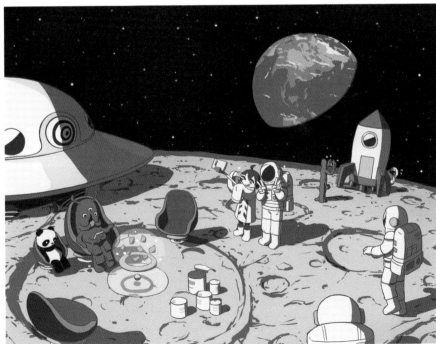

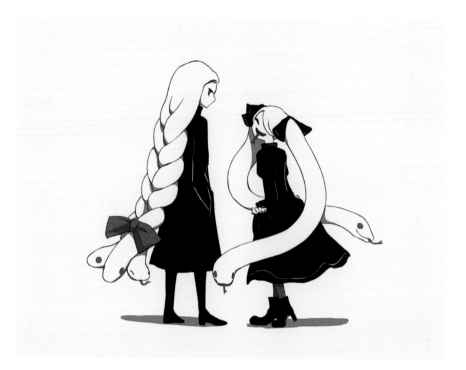

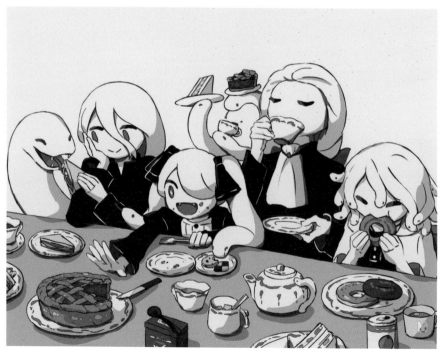

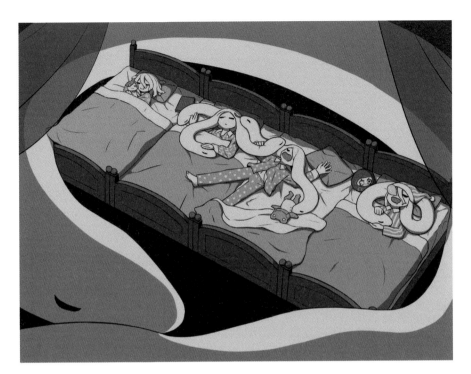

冬眠　＊　暖煩

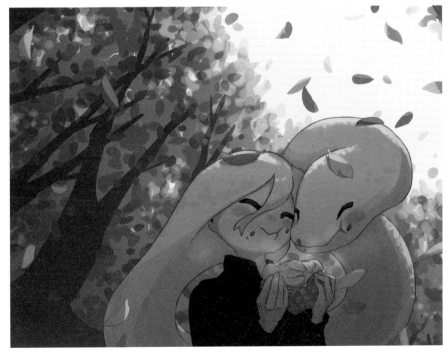

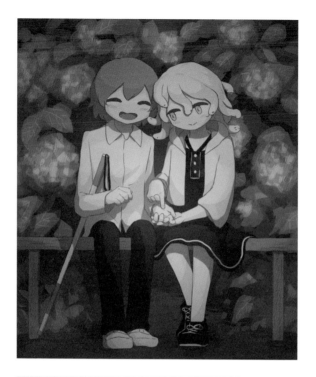

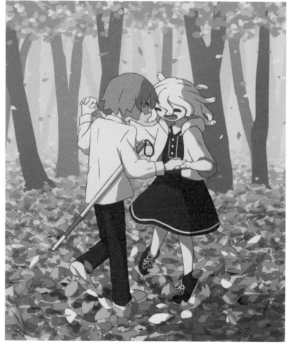

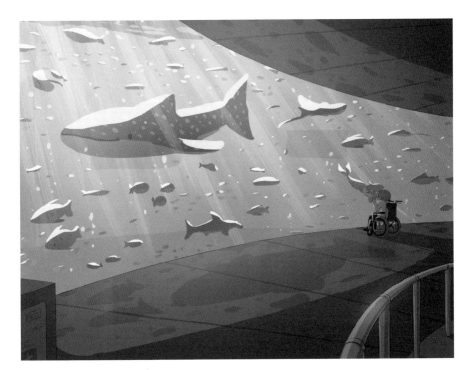

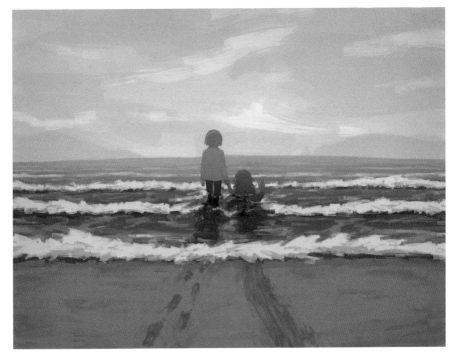

水族館約會 ＊ 化作大海

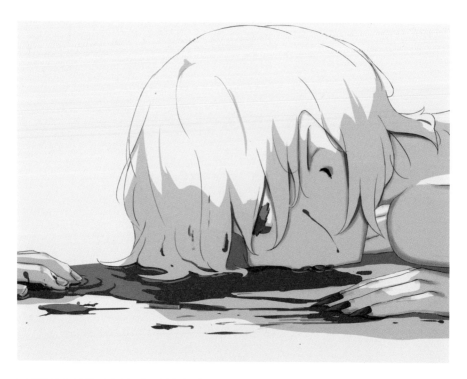

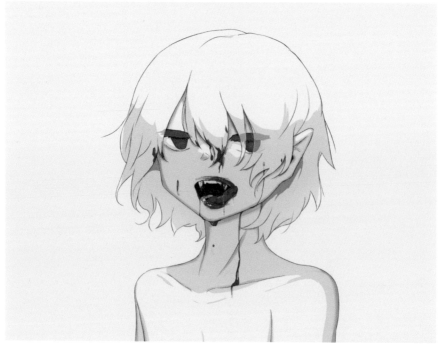

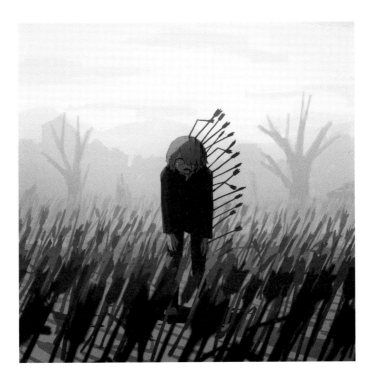

為
什
麼
＊
後
悔
的
滋
味

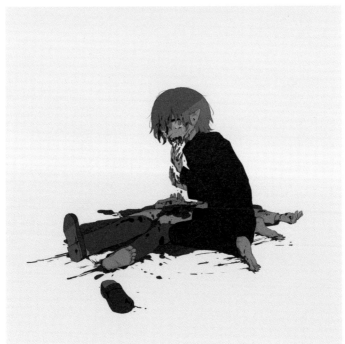

i n d e x

第 1 章

第 2 章

第 3 章

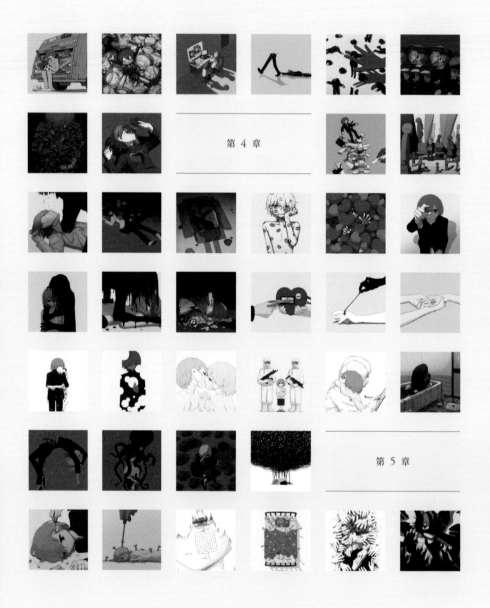

第 4 章

第 5 章

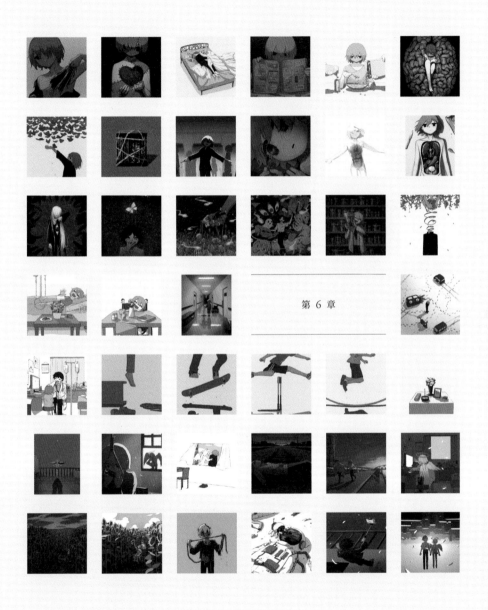

第 6 章

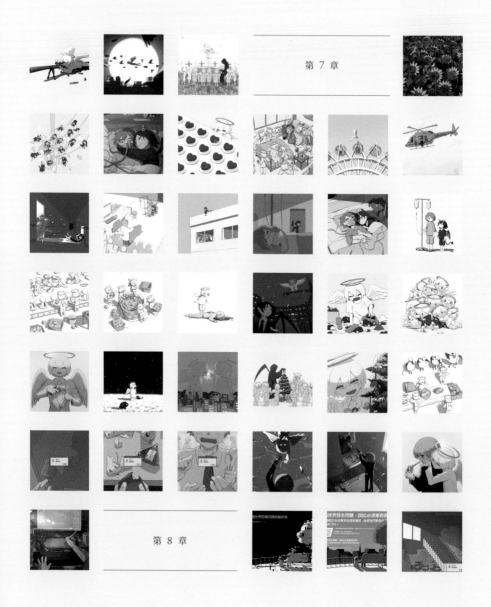

第 7 章

第 8 章

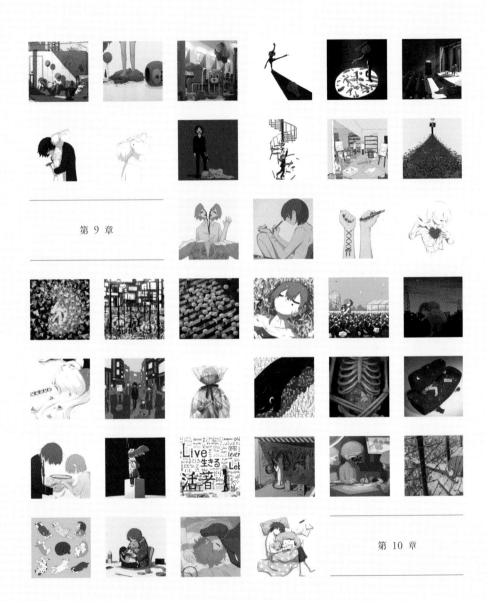

第 11 章

174

第 12 章

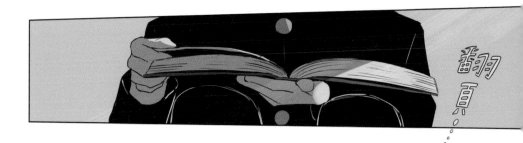

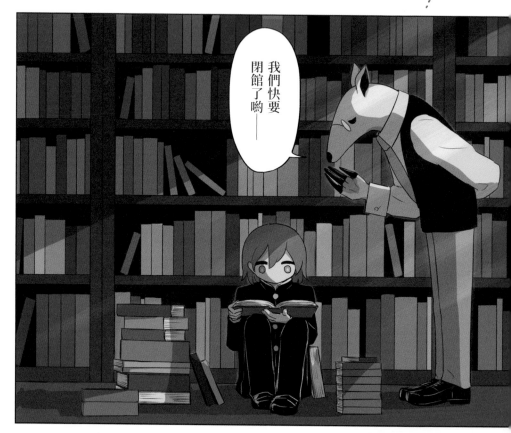

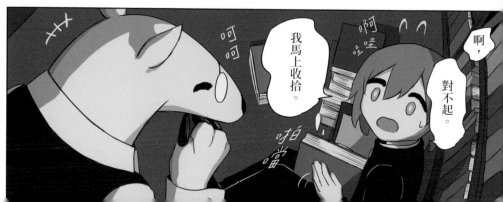

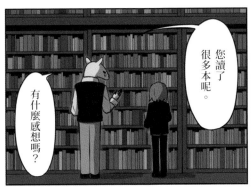

您讀了很多本呢。

有什麼感想嗎？

好了，

這樣就收完了。

......

那個，

是呀。

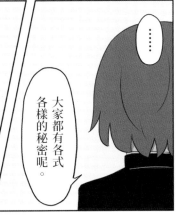

......

大家都有各式各樣的秘密呢。

我也可以捐贈我的秘密嗎？

是的。

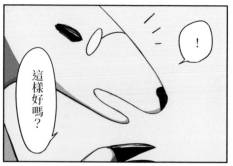

這樣好嗎？

！

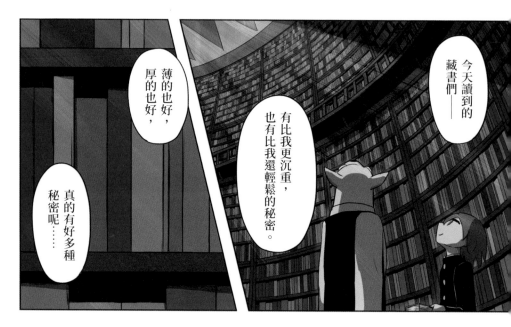

今天讀到的藏書們——

有比我更沉重，也有比我還輕鬆的秘密。

薄的也好，厚的也好，

真的有好多種秘密呢⋯⋯

而且，

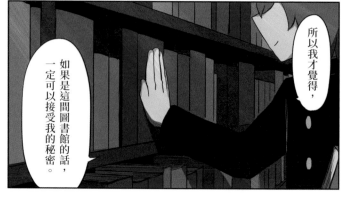

所以我才覺得，

如果是這間圖書館的話，一定可以接受我的秘密。

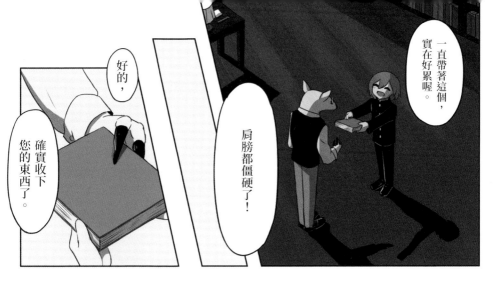

一直帶著這個，實在好累喔。

肩膀都僵硬了！

好的，確實收下您的東西了。

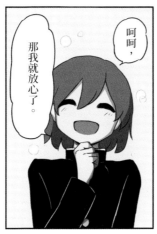

那我就放心了。

呵呵，

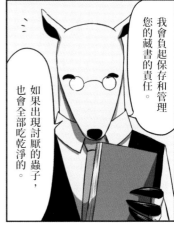

我會負起保存和管理您的藏書的責任。

如果出現討厭的蟲子，也會全部吃乾淨的。

稍微，覺得內心輕鬆了一點。

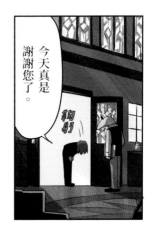

今天真是謝謝您了。

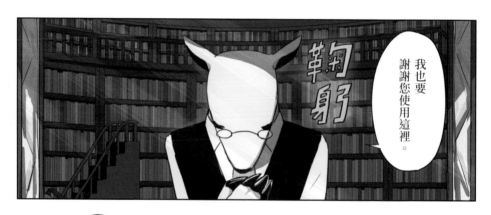

我也要謝謝您使用這裡。

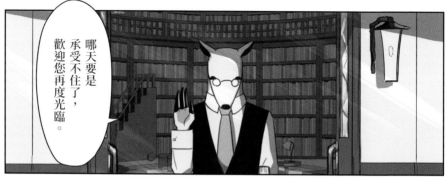

哪天要是承受不住了，歡迎您再度光臨。

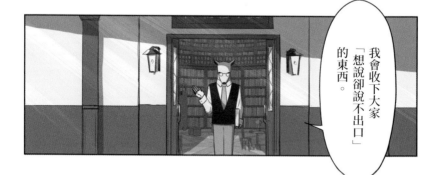

我會收下大家「想說卻說不出口」的東西。

啪噹……

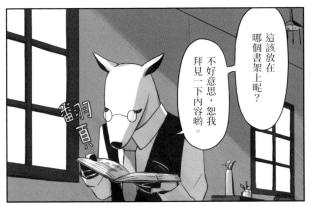

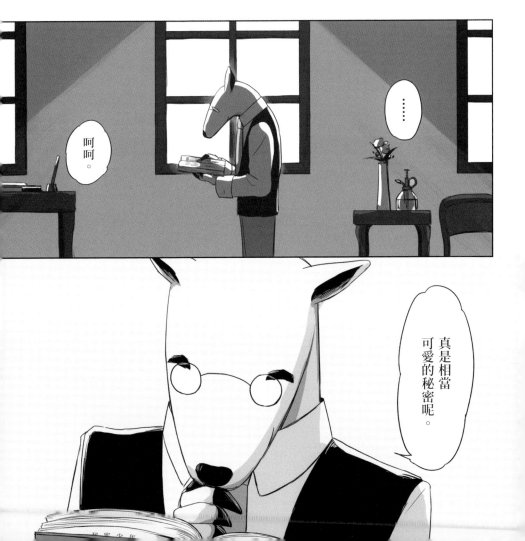

Welcome to the library of the secrets.

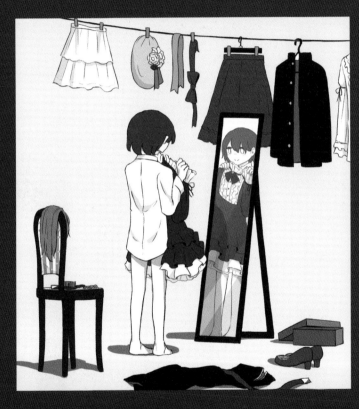

好喜歡可愛的東西

第 12 章 ╱ 秘密

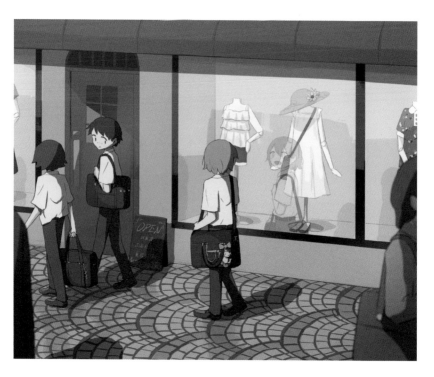

放學途中 ＊ 母親的房間

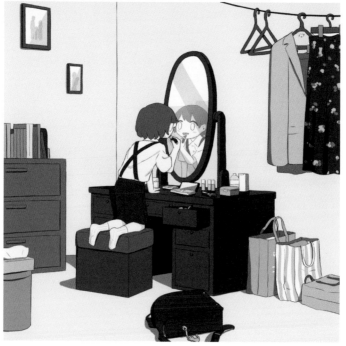

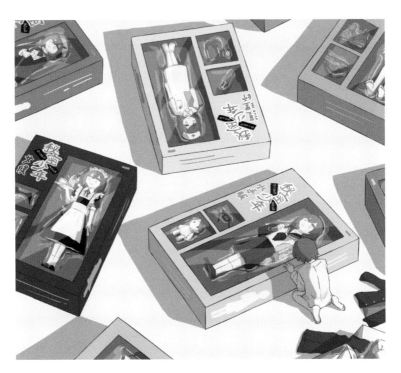

未開封 ＊ 秘密的衣妝櫃

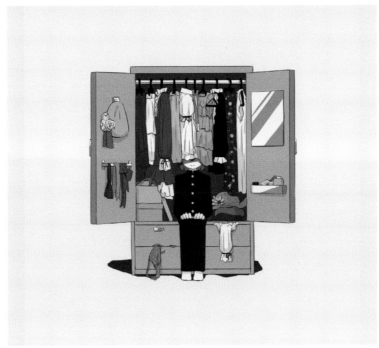

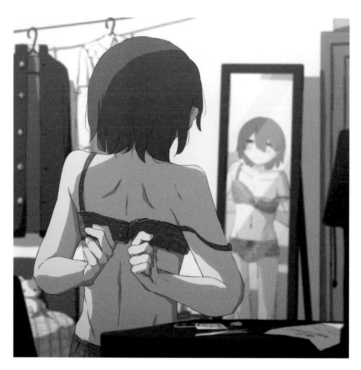

秘密少年 ＊ 男高音

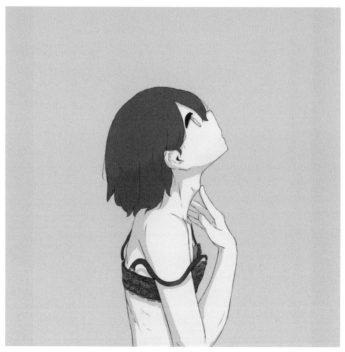

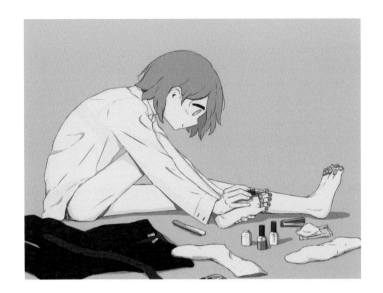

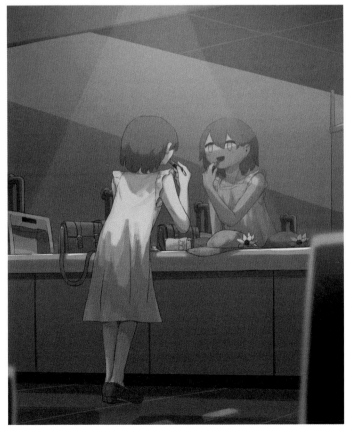

赤
腳
的
秘
密

＊

秘
密
的
時
間

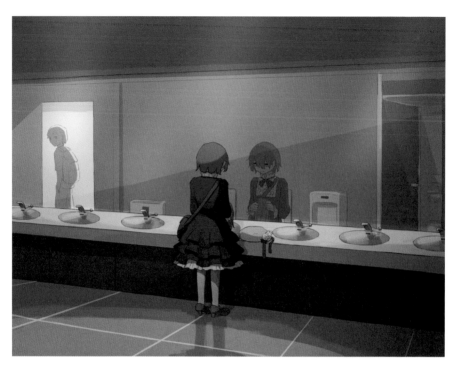

男 ＊ 打 工

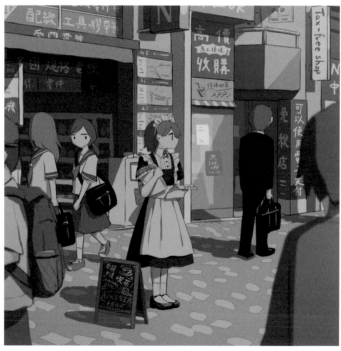

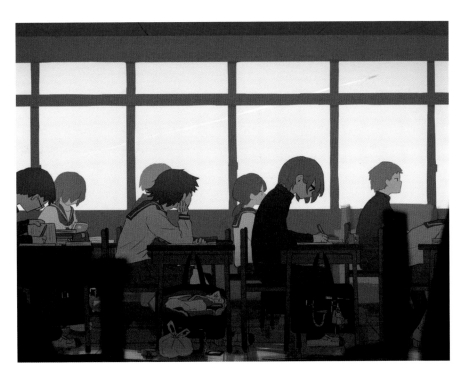

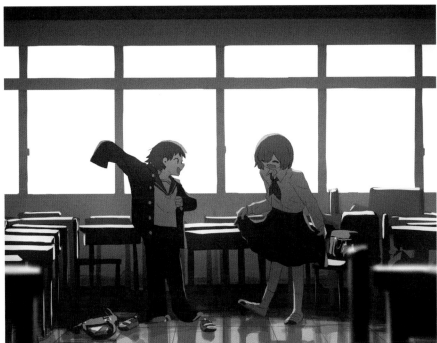

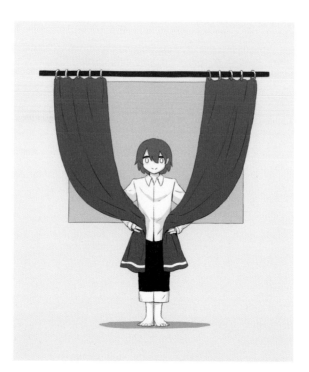

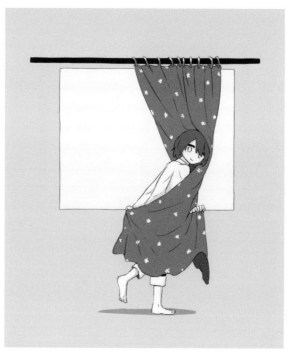

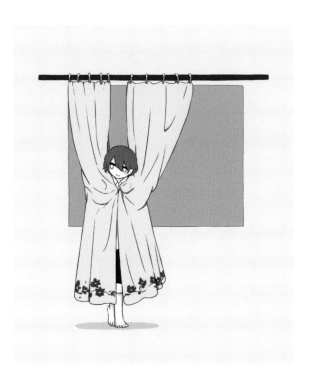

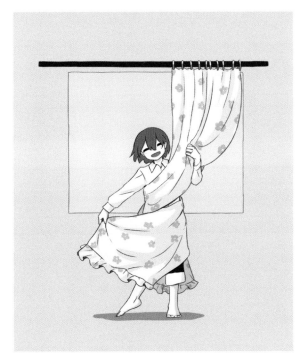

作者／アボガド6（avogadoroku）

日本新銳影像作家。過去以VOCALOID歌曲為中心，上傳作品到日本動畫網站NICONICO，並與許多知名音樂人合作。除了擁有獨特世界觀的影像受到網友高度評價之外，刊登在Twitter及pixiv上的單張插畫、漫畫也令人印象深刻，引起廣大回響。他的Twitter擁有超過240萬粉絲追蹤，每次發表新作，都會有高達數萬至數十萬人收藏和轉發，並曾參加德國法蘭克福書展。

著有漫畫《滿是空虛之物》、《滿是溫柔的土地上》、《願你幸福》、《阿密迪歐旅行記》，畫集《果實》、《剝製》、《上映》、《秘密》、《話語》、《彷徨》（暫譯，即將出版），卡片書《野菜國的冒險》，以及《鬼怪檔案》、《鬼怪型錄》等個人影像作品集。

Twitter：avogado6

作品網站：avogado6.com

* * *

秘密

 平裝本叢書第540種
アボガド6作品集 10

作者—アボガド6（avogado6）
譯者—蔡承歡
發行人—平雲
出版發行—平裝本出版有限公司
台北市敦化北路120巷50號
電話—02-27168888　郵撥帳號—18999606號
皇冠出版社（香港）有限公司
香港銅鑼灣道180號百樂商業中心19字樓1903室
電話—2529-1778　傳真—2527-0904
總編輯—許婷婷　執行主編—平靜
責任編輯·手寫字—蔡承歡　美術設計—嚴昱琳
書腰素材圖—shutterstock　行銷企劃—鄭雅方
著作完成日期—2021年　初版一刷日期—2022年7月
初版五刷日期—2023年12月
法律顧問—王惠光律師
有著作權·翻印必究
如有破損或裝訂錯誤，請寄回本社更換
讀者服務傳真專線—02-27150507
電腦編號—585010　ISBN 978-626-96042-2-7
Printed in Taiwan
本書定價—新台幣380元/127元

HIMITSU
© avogado6 / A-Sketch 2021
First published in Japan in 2021
by KADOKAWA CORPORATION, Tokyo.
Complex Chinese translation rights
arranged with KADOKAWA CORPORATION,
Tokyo through Haii AS International Co., Ltd.

Complex Chinese Characters © 2022
by Paperback Publishing Company, Ltd.

國家圖書館出版品預行編目資料

秘密 / アボガド6 著；蔡承歡 譯. --初版.
--臺北市：平裝本, 2022.07,面；公分. --
（平裝本叢書；第540種）
（アボガド6作品集；10）
譯自：秘密
ISBN 978-626-96042-2-7（平裝）

 皇冠讀樂網　www.crown.com.tw
皇冠 Facebook　www.facebook.com/crownbook
皇冠 Instagram　www.instagram.com/crownbook1954/
皇冠蝦皮商城：www.shopee.tw/crown_tw